高等院校艺术学门类"十四五"系列教材

视听语言思维与表达

SHITING YUYAN SIWEI YU BIAODA

主　编　彭婷婷
副主编　黎　明　张　琪　张晓燕　管亦青　余　涛
参　编　杨正钰　李盛萱　叶　锐

中国·武汉

内 容 简 介

《视听语言思维与表达》通过在传统视听语言思维的基础上，引入叙事学、符号学、传播学、美学等多学科的思维方式，建构全新的、开放的、多维的视听语言符号系统，运用各种造型手段，实现艺术作品的完美表达，从而推进视听语言学科理论与实践体系的发展。

本书共六章，层层递进，首先介绍视听语言符号系统应当是开放的、非单向型的、可引入多学科的思维方式，培养多维的、开放的"视听思维"，确保读者能够有效地建立视听语言系统，由单向的思维方式过渡到多样化、多视角的思维方式，进而深入探讨蒙太奇的思维方式、造型手法、关联性，以及长镜头的特点与运用，使读者在逐渐明晰影视化思维特征后，再通过学习光影与色彩造型、影视时空造型、影视视角运用、影视节奏控制等造型手段的方法与技巧，把握其表现力，实现艺术作品的传达。

本书既可作为高校专业教材，也可作为影视传媒艺术爱好者的入门读物，适用范围非常广。

图书在版编目(CIP)数据

视听语言思维与表达/彭婷婷主编.—武汉：华中科技大学出版社，2023.4
ISBN 978-7-5680-9283-8

Ⅰ.①视… Ⅱ.①彭… Ⅲ.①电影语言 Ⅳ.①J90

中国国家版本馆CIP数据核字(2023)第048300号

视听语言思维与表达
Shiting Yuyan Siwei yu Biaoda

彭婷婷　主编

策划编辑：彭中军	
责任编辑：徐桂芹	
封面设计：孢　子	
责任监印：朱　玢	
出版发行：华中科技大学出版社(中国·武汉)	电话：(027)81321913
武汉市东湖新技术开发区华工科技园	邮编：430223
录　　排：武汉创易图文工作室	
印　　刷：武汉科源印刷设计有限公司	
开　　本：889mm×1194mm　1/16	
印　　张：7	
字　　数：200千字	
版　　次：2023年4月第1版第1次印刷	
定　　价：49.00元	

本书若有印装质量问题，请向出版社营销中心调换
全国免费服务热线：400-6679-118　竭诚为您服务
版权所有　侵权必究

前言 PREFACE

何谓视听语言？视听语言是视听艺术特有的传播媒介，是一种独特的表意指示体系，是充分运用构图、影调、色彩、声音等造型元素，综合利用镜头造型技巧和剪辑等方法进行具有蒙太奇思维的影视造型的符号系统。可以说，视听语言涵盖了影视制作的全过程，从前期策划到中期拍摄，再到后期制作，每一个环节无不包含着视听语言的思维与造型技巧。

"视听语言"是影视专业中一门十分重要的专业课，在过去的教学中，这门课程不太重视学生"视听思维"的培养，往往更强调对构图、影调、色彩、声音等造型元素概念的理解，这样"本末倒置"使得学生无法真正掌握和形成自觉的"视听思维"，最终无法完成影视创作。故当下的"视听语言"课程应以培养学生形成多维的、开放的"视听思维"，认识和了解影视作品的语言构成及一般语法规则，熟练运用各种造型手段创作影视作品为教学目标。基于此，本书通过在传统视听语言思维的基础上，将其他学科的思维方法引入视听语言进行理论扩充，由此启发学生的思维，将单一的线性方式转变为六度思维，并结合中外电影作品中的经典片段，详细讲解光影与色彩造型、影视时空造型、影视视角运用、影视节奏控制等造型手段的方法与技巧，引导学生创作内涵丰富、创意十足，能带来审美冲击和艺术享受的优秀作品。

在编写本书的过程中，编者参阅和引用了国内外部分影片、文献，特致谢意。本书受四川师范大学2022年度人才培养质量和教学改革项目"新形态一体化教材：视听语言思维与表达"资助，在此表示感谢。

由于编写时间紧张，本书如有疏漏、不当之处，还望批评指正。

<div style="text-align:right">

彭婷婷
2022 年 12 月

</div>

目录 CONTENTS

第1章　视听语言的思维模式 ………… (1)
　第一节　信息传播与审美体验 ……… (2)
　第二节　语言及其符号系统 ………… (7)
　第三节　视听语言的符号系统 ……… (9)
　第四节　视听元素的造型方法 …… (13)
第2章　蒙太奇思维与运用 ………… (19)
　第一节　蒙太奇的思维方式 ……… (20)
　第二节　蒙太奇的造型手法 ……… (22)
　第三节　蒙太奇的关联性 ………… (29)
　第四节　长镜头的特点与运用 …… (32)
第3章　光影与色彩造型 …………… (41)
　第一节　影调与影子造型 ………… (42)
　第二节　影视配色技巧及色彩运用
　　　　　………………………… (55)

第4章　影视时空造型 ……………… (69)
　第一节　影视场面调度技巧及运用
　　　　　………………………… (70)
　第二节　影视时空的造型 ………… (81)
第5章　影视视角运用 ……………… (89)
　第一节　影视视角的建立和聚焦方式
　　　　　………………………… (90)
　第二节　影视视角的选择 ………… (95)
第6章　影视节奏控制 ……………… (99)
　第一节　影视节奏的概念 ………… (100)
　第二节　影视节奏的控制因素 …… (101)
参考文献 ………………………… (107)

第1章 视听语言的思维模式

第一节　信息传播与审美体验
第二节　语言及其符号系统
第三节　视听语言的符号系统
第四节　视听元素的造型方法

第一节　信息传播与审美体验

我们身处于一个信息传播的世界。传播包括对信息的制造、传播与反馈。信息必然要进行交流,不交流的信息是没有价值的信息。在整个宇宙中,微观到我们大脑的起心动念的思维活动,宏观到行星的运行,都是信息的传播。不管是看得见的还是看不见的,听得见的还是听不见的,信息的传播始终存在。

一、信息世界的世界观

我们的世界是一个由影像、声音、气味、味道、触感等充斥的信息传播的世界。这个世界是我们的大脑对客观物质世界加工后的意识反映,只是这种反映在影视艺术上是以视听的形式出现的。因此,视听的世界本质上是一种信息传播的虚拟世界,是不真实的世界,是生活的渐近线。

(一)观察意识的差异

世界本来如此,由于我们的观察意识不同而不同。世界是客观存在的,是不以人的意志为转移的。但是量子力学思维实验让我们突破传统物质世界的思维方式,进入量子思维的世界。比如光是波还是粒子,最后的实验结果是光既是波,又是粒子,于是出现了"波粒二象性"理论。再比如"薛定谔的猫"实验,如果没有揭开盖子进行观察,我们永远不知道猫是死是活,它将永远处于半死不活的叠加态。只有当我们打开盒子的时候,叠加态突然结束,我们才知道猫的确定态:死或者活。由此出现了量子坍缩理论。再比如图 1-1 所示的人体顺时针与逆时针旋转的问题。如果你看见这个女人是顺时针转,说明你用的是右脑思维;如果是逆时针转,说明你用的是左脑思维。如果看到的是顺时针转,属于使用右脑较多的类型;如果看到的是逆时针转,属于使用左脑较多的类型。大部分人看到的是逆时针方向转动,但也有人看到的是顺时针方向转动。顺时针的情况,女性比男性多。逆时针转动的,突然变成顺时针的话,IQ 是 160 以上。左脑因为是以语言处理讯息,控制知识、判断力、思考力而被称为"知性脑"。左脑也被称为"现代脑",我们从出生到现在的所有记忆都储存在左脑。右脑则控制着自律神经与宇宙波动共振,由于是"图像脑",所以造型能力优越,被称为"艺术脑"。右脑也被称为"传统脑",人类的所有遗传信息代码都储存在右脑。左脑用语言进行思考,右脑则是以图像进行思考;左脑偏向语言、逻辑性的思考,右脑则偏向影像和心像的思考。当我们尽量不看人像,而是把目光对准地面上脚的阴影的时候,可以在脑子里"想",要她顺时针转,她就顺时针转,要她逆时针转,她就逆时针转,仿佛我们的思维可以控制图中人体的转动一样。而如果精神高度集中,就可以让人像左右摆动,根本绕不出一个完整的圈。

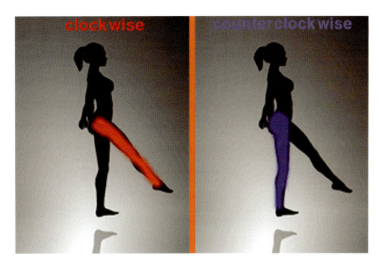

图 1-1　人体旋转

(二)观察角度的差异

世界多姿多彩,由于我们的观察角度不同而不同。由于观察角度不同,被观察事物的性质将不同,定义也将被重新诠释,整个观察结果也会完全不同。"横看成岭侧成峰,远近高低各不同。不识庐山真面目,只缘身在此山中。"由于观察者观察视角的不同,观察结果将迥异。如图1-2所示,海面上是船还是牌坊?观察角度不同会带来认知上的差异。

(三)观察工具的差异

世界多姿多彩,由于我们所采用的观察工具不同而不同。我们的观察工具分为人体自身的感官工具和外界的观察工具。人体自身的感官工具即眼、耳、鼻、舌、身等感觉器官,但是仅仅依靠这些感觉器官是不足以观察世界的,特别是宏观和微观的世界,人体感官工具望尘莫及。此时只能依靠外界工具,即媒介的延伸来实现对现实世界的观察,这跟科学技术的发展水平息息相关。(见图1-3)

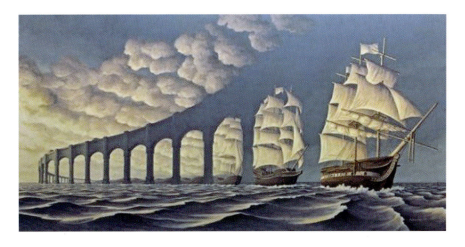

图 1-2　观察角度不同带来的认知差异

图 1-3 观察工具不同带来的认知差异

(四)观察渠道的差异

世界多姿多彩,由于我们的观察渠道不同而不同。我们对信息世界的观察渠道无外乎直接参与的观察和媒介中介的观察。直接参与的观察主要是面对面的观察,通过看、听、闻、触等手段亲自观察。而媒介中介的观察主要靠其他人的转述以及媒体平台的报道。由于采取的观察渠道不同,我们对整个信息世界的了解和把握存在较大差异。

(五)分类属性的差异

在人类刚刚起源的时候,我们与动物、植物等生命形式以及地球上的非生命形式,如岩石、土壤、水等物体是混同的,物我不分。原始人类很难分清楚这是什么,那是什么,世界是同一的。但是,当独立个体意识出现后,特别是当人类知道人与动物、草木等的区别之后,世界因为人类的"分别"而改变,这个世界变得多姿多彩。

人类产生"分别"的概念后,对整个信息世界进行思想观念上的划分。一个重要的标志就是人类发明了"归类"这个概念,对世界上的一切事物(包括现象和思想意识)进行了归类。而"归类"概念产生的前提条件是人类已经认识到事物都是有一定性质的,即相似性、相同性和差异性。任何事物都是有属性的,事物都是有属性的事物,属性也都是事物的属性。属性是对象的性质与对象之间关系的统称。人类在观察整个信息世界的时候,习惯使用对比式观察,这种观察方式也是在"归类"的基础上建立和产生的。我们一般将所要观察和认识的事物(包括现象、思想意识等)分为旧事物和新事物。当遇到旧事物,即出现过的事物时,我们的大脑会自动进行认知基模的对比。由于旧事物在大脑中有固有的基模,大脑会自动寻找到这种事物的基模,从而判断出这个是旧事物,进行归类。当新事物出现时,大脑寻找不到旧有基模,此时大脑会自动寻找相似基模,进行归类。当没有相似基模的时候,大脑会创造性地自动"建模",即建立新的认知基模。这也是人类大脑的神奇之处。

归类产生了符号,人类对所有的事物都能"贴标签"。标签的产生意味着象征意义即寓意概念的出现,这是人类社会发展的划时代进步。符号化的过程就是哲学和艺术思维的过程,从而

建构起某样事物是什么,又不是什么,但它还是什么的符号系统。因此,归类不同,建构的符号系统会截然不同,产生的意义也就千差万别,这就是分类属性差异产生的对信息世界认知的差异。(见图1-4)

图1-4 艺术世界从归类开始

(六)讲述方式的差异

世界离我们较远,由于我们的讲述方式不同而不同。我们生活在一个信息世界中,这个信息并不是我们所能够直接看见、听到、触摸到、嗅到、尝到的,它往往靠媒介进行传播转述。在信息的传播过程中,必将出现信息编码、传输、解码的误差,以至于我们接收到的信息会和原始信息差异很大,往往失之毫厘,谬以千里。传播学大师李普曼提出大众传播活动形成的信息环境,并不是客观环境的镜子式的再现,而是大众传播媒介通过对新闻和信息的选择、加工和报道,重新加以结构化以后向人们所提示的环境。

二、信息世界的信息传播

由于我们观察世界的思维方式不同,我们的世界观将截然不同。在考量我们所处的空间的时候,不难发现这个世界空间是一个虚拟的信息传播的空间,也是一个约定认可性的空间。说得再具体一点,这个世界就是物理世界与心理世界进行不断的信息交流的世界。

那么,信息是如何传递、接收的呢?当我们接触到信息材料的时候,不管是看到的,还是听到的、尝到的、嗅到的、触摸到的,我们对信息进行的第一次处理是一种感官上的简单知觉。随着接触的深入,我们不断对信息材料进行建构,形成认知。在认知固化以后,我们会以自己的方式对信息材料进行有倾向性的编码,比如将其抽象化或形象化,将感官上的东西进行某种通感的解读,比如将看到的东西编码成能听到的信息,讲述出来,又比如将听到的东西画出来等。在编码完成后,就涉及信息的传递了。信息在传递过程中,受时间、空间的影响会产生衰变。而在

接收过程中,由于受解码方式的影响,如受众解读的时代背景、知识结构、年龄、性别等,受众对信息材料的提取将是千差万别的,其解读也是见仁见智。

信息的传播过程非常复杂,虽然对于自然科学和社会科学来说,要求尽量减小传播过程中的误差,因为失之毫厘,谬以千里,但是对于艺术来说,这种由信息衰减与误传带来的艺术创作,往往能产生意想不到的审美效果,被称为创造性误读与叙事。因为人类社会是信息交流的社会,不可避免地会出现信息传播的误读,有时候还会出现夸张的解读。但正是这种创造性的解读,使得我们对这个世界有着不同的见解,从而形成不同的解读方式,建立不同的艺术门类,创作出异彩纷呈的艺术作品。

三、信息世界的审美体验

审美是认知主体对对象客体的一种认知体验。在体验的过程中,主客体融为一体,人的外在现实主体化,人的内在精神客体化。审美体验就是形象的直觉,能够充分展示人自身自由自觉的意识,以及对于理想境界的追寻,因而可以称之为最高的体验。人在这种体验中获得的不仅是生命的高扬、生活的充实,还有对于自身价值的肯定,以及对于客体世界的认知和把握。

信息世界在信息传播过程中不可避免地会产生审美的体验,这种体验也许是愉悦的、兴奋的,也许是痛苦的、失落的。信息材料作用于审美受众,能够产生不同的审美体验。

当面对信息材料的时候,信息材料直接作用于人的感官(眼、耳、鼻、舌、身、意),将产生直观感觉(视觉、听觉、嗅觉、味觉、触觉、心理意识),形成审美的意识。这种意识是基于感觉器官和大脑的认知基模所产生的类似于直觉的意识。直觉必须根植于一定的认知,不是凭空产生的。

朱光潜先生认为,美感起于形象的直觉。这里的形象指信息材料,直觉就是审美的认知。美的形成或者说审美的产生,就是信息材料作用于感官,调动认知基模的过程。比如我们看图1-5和图1-6中的人物,当我们第一眼看上去的时候,感觉到他们的形象气质都不错,这种视觉的刺激进入大脑后调动我们的认知基模,很快找到了对于帅哥、美女的认知基模,这种基模是长期形成的,是人类生理与社会心理所共同形成的,是很难改变的。视觉刺激加上认知基模的心理意识,于是就产生了愉悦的审美体验。

图1-5 视觉美感=视觉刺激+心理意识(帅哥)

图 1-6　视觉美感＝视觉刺激＋心理意识(美女)

在产生审美体验的过程中,有时候我们会忘记自己身处何境,同时也会忘记我们的审美对象究竟是真是假,我们完全投入到审美的艺术体验中去了。比如看一幅绘画作品,我们已经进入作品虚构的艺术世界中去了,我们不会觉得它是假的而不去审美。由于艺术品"栩栩如生",我们已经"身临其境""得意忘形"了。这种审美体验其实是艺术传播的最高形式,亦即"心物一元",我就是艺术作品,艺术作品亦是我,物与我没有区别,我在审美,审的即是我,我在物中发现了美。

第二节　语言及其符号系统

我们生活在一个语言的世界里,语言的世界又是一个符号的世界,是一个不断在建构又不断被打破的世界。语言是用来表达意思和交流思想的工具,因此符号便应运而生。

视听语言,顾名思义就是可视和可听的语言,或者说是看得见、听得见的语言。听得见很好理解,语言最原初的意义属于听觉系统,如口语。至于看得见的语言,最原初的意义就是图形、图画、文字。这涉及语言的定义,只有清楚了什么是语言,才能进一步认识什么是视听语言。

一、语言的本质

(一)语言是媒介工具

语言是人类所特有的用来表达意思、交流思想的工具,是一种特殊的社会现象,由语音、词汇和语法构成一定的系统,是人们相互之间进行交流的工具。传播学意义上的语言是指人们用来进行信息传递的媒介。传播者和受众之间可以进行编码和解码,既能够将某个事物的概念转换成声波或文字来接收,也可以将某种声波或文字转换成概念来理解。既然语言是一种媒介,它就不仅包括书写符号的文字和声音符号的口语,还应该包含作为图像性再现符号的形象、声

音以及形象和声音的组合,甚至还包含了传播学意义上的社会行为和各种非语言符号,譬如人的肢体语言等。因此,语言是活着的媒介工具。(见图1-7)

图1-7 文字作为语言的媒介

(二)语言是符号系统

当我们完成对单纯视、听概念的语言意义的理解后,需要进一步认识什么是符号。因为我们的语言被符号化了,它不再仅仅是单纯的文字与语音,它不仅是媒介,还是符号。那么,什么是符号呢?符号是人类传播信息的介质,人类只有通过符号才能相互沟通信息。

比如"黑板刷"这个事物,它本身只是一个擦黑板的工具,但是当它第一次出现的时候,谁也不知道它是用来做什么的。直到有一天,我们看见它是用来擦黑板的,才知道它的功能,于是取了个名字叫"黑板刷"。此时,名称"黑板刷"与功能"擦黑板"是一一对应的关系,名称与功能相符。可是,某位老师上课,从来不用黑板刷擦黑板,他只用黑板刷砸人,直接砸向上课做小动作的同学。此时,黑板刷不再是擦黑板的工具,而成为维持课堂纪律的工具了,成为武器了。名称"黑板刷"与功能"擦黑板"不是一一对应的关系,而是多了一个"维持课堂纪律"的功能。当同学们意识到黑板刷的这一功能后,每当这位老师拿起黑板刷的时候,同学们都会下意识地精神紧张,甚至闪躲。黑板刷此时已经完成了符号化的建构,它再也不是原初的擦黑板的意义了,它的意义变迁了。

二、符号的基本功能

我们所处的世界是一个信息传播的世界,在这个世界里,符号是这个信息世界的主要构成元素,具有携带和传达信息的意义。具体来说,符号能够表达和理解信息,进行信息传达以及解读和思考。符号本身是信息世界传播的元素,同时也是信息世界传播的中介。比如我们提到

"红色"这个词语,大脑中自然而然会浮现出红色这种色相的物象特征,我们甚至还会产生喜庆、热烈等心理反应。当它作为符号传播时,"红色"不仅只是色相的光谱排列,也不仅是一种生理的、心理的反应,更多的是一种象征意义。如五星红旗的红是烈士用鲜血染成的,是爱国主义的象征。一个简单的红色在信息传播过程中已经实现了符号化的建构。

三、语义三角关系的符号系统

符号系统是进行思想表达和传播所建构起来的约定俗成的规范和规则。语言作为符号系统包含能指与所指两个重要元素。如果扩充来讲,语言则是由能指、所指、被指事物(对象)三者组成的语义三角关系的符号系统。能指即意符,是图像(眼睛看见的)、声音(耳朵听到的)、气味(鼻子闻到的)、味道(舌头尝到的)、触感(身体神经触受到的)、思想意识(想象到的图像、声音、气味、味道、触感)的综合刺激,属于符号的物质层面。能指能够引发人们对特定对象的概念联想。所指即意指,是意符所指代或表述的具体对象的意义或思想。被指事物是能指、所指的具体对象。(见图1-8)

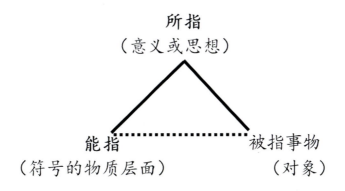

图1-8 语义三角关系

一般来说,一种能指可以有多个所指。比如"黑板刷"这个能指,它的所指就有"擦黑板的工具""维持课堂纪律的工具"等多个。语言能指与所指的关系是非自然的,是可以改变的,但一般人无法改变,具有约定俗成性。

第三节 视听语言的符号系统

视听语言的符号系统就是由画面造型与声音造型产生的影视艺术时空下的假定性的综合系统。概言之,视听语言是视听元素的符号系统。视听语言既然是符号系统,又是一门独特的语言,我们给视听语言下的定义是:充分运用构图、影调、色彩、声音等造型元素,综合利用镜头造型技巧和剪辑等方法进行具有蒙太奇思维的影视造型的符号系统。它是人们在信息交流过程中不自然的一种习惯性约定,是主要利用视听等刺激的合理安排向受众传播某种信息的一种

感性语言。语言有语法，视听语言的各种造型元素和技巧也必须符合语法规则，这样才能创造出能够让人看懂，又兼具审美特性的视听符号。

一、视听语言的能指与所指

视听语言能指和所指的符号系统从表层意义上来看是影片的画面、声音和情绪、主题，但从更深层次的意义上说，这种符号系统其实是一种叙事方式。

（一）视听语言的能指

视听语言的能指是画面与声音系统以及镜头内部系统的造型产生的能指符号，也就是呈现给观众的画面和声音。

从能指角度来讲，影片的"叙述"不仅具有"讲故事"的含义，它更侧重于对"怎样讲"的概括。现代叙事作品不再专注于对故事情节的精心结构，而是加强了对"怎样讲述"的创新与突破，即视角的选择与变换、结构模式的复杂化等。

（二）视听语言的所指

视听语言的所指是影视画面和声音所传达的情绪与意义。所指事物是一种拟态环境下的事物，是一种毫无意义的还原，我们根本无法还原所指事物。

从所指角度来看，电影叙事由于机器参与带来的影像的直观物象性和时空统一带来的视听对位与组合的多种表现性元素，以及由此而带来的接收主体在接收上的差别，往往使电影的叙述呈现出发散性、多义性的特征和趋向。这些元素的存在，从某种意义上讲并不利于电影叙事对故事情节的组织，甚至常常造成对故事情节的干扰和破坏。因而，经典的好莱坞电影模式一再强调电影叙事必须保持情节线索的单纯，在主要人物配置上要尽可能集中在两三个人物身上，无非都是为了使影片情节紧凑、线索清晰，从而给观众讲好一个故事。

1997年由宫崎骏执导的电影《幽灵公主》中，为了化解诅咒之谜和拯救自己，男主角阿席达卡听从本村巫婆的指示去西方追溯原因，寻求生路。他骑着羚角马奔驰在原野山岗上（见图1-9）。这一幕的配乐与画面非常吻合与融洽。音乐的开端、发展、高潮、结局以及音阶由低到高的变化、节奏的不断递进、重音的不断加强，传递出阿席达卡内心的忧虑和勇往直前的探索精神。但是，单独听这段音乐，我们几乎不可能想到阿席达卡驰骋的画面，想到的可能是其他的画面。但是音乐特点所带来的画面感无外乎是离愁、忧伤的情绪，旷野、大海的场面，奔驰、飞翔的动作以及爱情或战争的主题，因为音乐的特点决定了画面的大致内容与主题。这就是能指所产生的所指意义的模糊性与多义性。

二、视听语言的符号元素

视听语言的符号元素即视听语言符号系统建构的基本材料和基本构造方式，主要包括构图、角度、景别的镜头设计，照明、色彩、色调等光影设计，以及剪辑、视角、节奏等方面的处理。也就是说，要建构视听语言的符号系统，必须从以上诸元素中进行有选择性的组合，从而实现传情、达意、叙事的基本意义以及审美感知上的情绪效应。

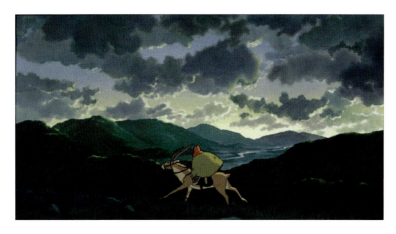

图1-9　阿席达卡骑着羚角马奔驰在原野山岗上

(一)构图元素

构图是视听语言造型元素中首先应该考虑的。它是寻找发现有价值的视觉造型元素并将其摄入画框中的一种审美活动。简单地说,就是把所要拍摄的内容"框"进照相机取景器内或摄像机寻像器内。

构图主要注意两个要点。一是要有主题思想。拍摄的内容必须要表达出创作者的意图,即要反映什么、表现什么,要让受众一看就知道画面里的人和物在干什么。二是要具备美感效果。在明确画面内容的基础上,必须按章法来,尽量表现出画面的美感。以上两个要点共同构成了构图的核心要素,缺一不可,其他各项构图技法都是围绕这两点进行创作的。

(二)角度元素

角度是镜头的拍摄角度,具体指摄像机与拍摄对象之间形成的某种程度的夹角,代表着创作者或导演的镜头视点,也是受众观看的角度。镜头角度由摄像机的位置决定,究其实质来说,就是摄像机镜头变换光学轴线所形成的不同造型效果。镜头角度在刻画人物、表现人物关系和体现影片风格样式等方面都有着重要的功能和意义。

(三)景别元素

景别是光学镜头取景范围的大小,也是被摄主体在画面中呈现的范围。景别与镜头的信息含量、镜头有效长度存在相互制约的因素,三者是一种函数关系。景别的选择是画面叙述方式和故事结构方式的选择,它取决于规定情景的故事内容和人物情绪表达所需要的空间。

(四)镜头元素

在镜头设计上,可以根据影片的情节或者被摄体的特征来具体选择镜头的表现方式,主要有固定镜头和运动镜头两种方式。这是镜头机械运动带来的画面变化。此外,还涉及一个镜头视点的概念,即镜头呈现给观众时画面的介入形式。镜头视点的选择从摄像机机位架好后就已经开始了,受到角度、机位、焦距、色彩、照明、景深等技术因素的影响。

(五)照明元素

影视照明必须要有可控制的照明条件,也就是必须要有充足的光照。没有照明,就没有光影、色彩的造型。照明具有造型和叙事的功能。在造型功能上,影视照明可以塑造物体的轮廓、体积、大小、比例、质感等立体感,可以显示拍摄对象的周围环境、空间范围和透视关系,还可以突出主要的和重要的视觉形象,把观众的注意力引导到富有意义的形象上。在叙事功能上,影视照明可以利用光线渲染和环境烘托形成特定的艺术氛围,还可以反映内心活动,刻画人物性格,表现情节。

(六)影调元素

影调是画面的基调或调子,具体指光影和色调,前者是画面的明暗关系,后者是画面的色彩关系。一个镜头画面一定会有影调,但是不一定会有色调。一般来说,影调可以分为高调、中间调、低调。高调是亮色占据画面的绝大多数,中间调则是明暗没有特别的差别,低调则与高调相反,暗色占据画面的绝大多数。

(七)色彩元素

色彩是能引起我们共同的审美愉悦的最为敏感的形式要素,它可以直接影响人们的感情。色彩有自然物质属性,色相、明度、饱和度是色彩的三要素;色彩还具有生理感觉,如冷暖感、进退感、轻重感、胀缩感、动静感、软硬感;色彩还具有象征意义,如红色代表活力、健康、热情等;色彩还具有语言功能,利用色彩可以进行基调色、段落色、场景色造型,与镜头、段落相互作用,完成整部影片的叙事。

(八)色调元素

色调不是指颜色的性质,而是对一幅画面整体颜色的概括评价,是一幅作品色彩外观的基本倾向。在明度、饱和度(纯度)、色相这三个要素中,某种因素起主导作用,我们就称之为某种色调。一幅作品虽然用了多种色彩,但总体有一种倾向,是偏蓝或偏红,是偏暖或偏冷等。这种颜色上的倾向就是一幅作品的色调。通常可以从色相、明度、饱和度、冷暖四个方面来定义一幅作品的色调。

(九)剪辑元素

剪辑是一种思维方式,是影视的基本结构手段、叙述方式,包括分镜头和镜头、场面、段落的安排与组合的全部艺术技巧。它不仅存在于单镜头之间,也存在于镜头段落之间。它不仅仅是两个镜头的衔接,还对画面语句的起、承、转、合和影片的风格、节奏等方面都起着关键的作用。

(十)节奏元素

影视节奏是镜头或者镜头段落在一定的时间里的有规律的变化,以及由此产生的情绪与韵味。律动、情绪、韵味是影视节奏的三要素。影视节奏的形成是在剧情的发展推进和人物的情感变化中实现的,从某种意义上说,节奏是在蒙太奇的造型过程中实现的。影视节奏分为内部

节奏和外部节奏。内部节奏由剧情发展、人物动作等体现;外部节奏由镜头有效长度、景别、角度等体现。

(十一)视角元素

视角是影片描述事件和人物时所采取的立场和方法,是提供给观众的接受模式,究其实质来说是一种叙事方式。视角具有关键性的导向作用,它可以提供特定的立场、特定的距离、特定的方位、特定的角度,也就是给观众树立起一个故事的讲述规则。

第四节 视听元素的造型方法

我们在上一节讨论了视听语言的造型元素,这些元素都是画面、声音造型的基本元素,直接为影片的叙事、传情、达意服务。在具体的造型过程中,首先要明确用什么元素以及如何造型的问题。这涉及对视听元素的选择与转换。

一、视听元素的选择

(一)视听世界的合理性与规范性

影视视听世界是一个虚拟的世界,它是巧妙地用视听造型元素,通过图像、音响以及触受等直观感受堆砌,并赋以貌似有逻辑性的语法规则建构成的一个看似合理的世界。

1. 视听世界的合理性

在视听世界的建构过程中,必须符合大众的审美习惯,遵循合理性原则,即必须全方位了解造型对象,同时还要寻找到适合表现造型对象的视听元素和手段。由于视听元素往往是碎片化的,所以在建构视听世界时,必须要体现整体性。此外,还要注意造型对象是艺术世界与客观世界的一种"镜中我"形态。

2. 视听世界的规范性

在具体造型和设计过程中,由视听世界形成的影片还必须具有一定的规范性,即必须符合思想性、话题性、故事性、艺术性、表现性和娱乐性六个规范。这也是评价一部影片的六个重点方向。

首先,影片必须具备思想性,即思想高度,这里涉及哲学和精神层面的意义。思想性是一部影片的灵魂和闪光点。没有思想的影片是没有价值的。第二是话题性,即市场性。一部影片既是艺术品,又是商品,要作为商品流通,就必须要有市场;要想有市场,就必须有话题性。影片是否是大众当下关注的重点是影片能否具有市场的关键。第三是故事性,即影片的内核。一部影片最打动观众的还是它的故事,因为观众最关心的是故事怎么样,故事本身吸不吸引人,有没有兴趣点。人类在上万年的生活中,形成了听故事的习惯。第四是艺术性,即艺术手法。影片要

通过故事反映人物心理和矛盾冲突,从而塑造人物形象。第五是表现性,即表现手法。这涉及镜头语言,也涉及影视风格的问题,它对影片可以起到增强效果,提高观赏性的作用。最后一个是娱乐性。人们在游戏状态下可放松心情,观众通过感官刺激可以适当宣泄个人的情感,从而达到心理的平衡。

(二)视听世界的建构过程

视听世界的建构过程十分复杂,无论哪一个环节出问题,都会直接导致视听世界建构的失败。我们讲的视听世界是一个有完整思想意义且能产生审美效果的影像与声音的世界,并不是支离破碎的毫无章法的碎片化的影像资料。

1. 创作动机

首先,我们的创作动机是什么?因为压抑,所以必须宣泄?一般来说,我们之所以要创作,是因为想舒缓自己的情绪,以期达到一种心理的平衡。《诗经·大序》里说:"诗者,志之所之也。在心为志,发言为诗。情动于中而形于言,言之不足,故嗟叹之;嗟叹之不足,故永歌之;永歌之不足,不知手之舞之、足之蹈之也。"当言语不足以宣泄情感的时候,就用更加强烈的嗟叹来表达;嗟叹也不足以表达的时候,就唱歌;唱歌还不行,就用肢体手舞足蹈了。这里虽然在讲诗歌创作,但是适用于一切艺术创作,同样适用于影视创作。这里的"志"就是我们的思想和情感,而"言"就相当于我们所说的画面和声音,"情"就是所表达的情感和情绪。创作动机也是身心灵碎片化的记忆或者内心堆积的情绪的释放欲望。

2. 思想主题

在有了创作动机后,接下来就要明确创作意图,也就是明确影片的思想意图,即思想主题。这将成为指导整个影片情节走向以及取舍安排具体声画素材的依据。所有素材以及素材的多少、出现频率以及时序等都要为主题服务。

3. 表现内容

表现内容就是具体的视听材料,也就是素材。整个视听世界是一个信息传播的虚拟世界,材料纷繁复杂,有的是可以看到的信息材料,有的是可以听到的,有的是可以尝到的,有的是可以嗅到的,有的是可以触受到的,还有的可以意识到。通过不同感官接收到的信息材料可能是稍纵即逝的,也可能不断发酵沉淀。具体到影片来说,这就涉及需要讲述一个什么样的故事的问题。思想或感觉必须要根植于故事文本,否则艺术世界将显得更加虚幻。

4. 表现手法

表现手法就是视听世界的体裁问题,也是我们打算怎样讲故事的问题。面对一个有创作动机,有明确意图,又有具体内容的视听世界的材料,我们需要采用一定的表现手法进行信息的传播。我们面对诸多视听材料,究竟采取什么体裁进行表现是一个十分重要的问题。有的适合用文学表现,有的适合用舞蹈表现,有的适合用游戏表现,有的适合用话剧表现,有的适合用电影表现。相同的视听材料可以采取不同的艺术门类进行表现,也可以用同一艺术门类进行表现。如可以用纪录片的形式表现,也可以用故事片的形式,还可以用电视新闻的形式,等等。但从某种意义上说,每一个视听材料都有一种最适合它的表现方式。这里还涉及叙事学的意义,我们如何讲述故事,如何塑造人物等都是一种表现的手法。(见图1-10)

图 1-10 适合采用舞蹈形式表现的《纸扇书生》

5. 媒介手段

在有创作动机,有主题内涵,有具体内容,有表现手法后,还必须要通过一定的媒介来表现。视听世界的媒介手段指视听语言的造型元素,如构图、色彩、置景、服装、化妆、镜头运动、剪辑等。这也是视听语言在造型设计上的重点。

6. 稳定与发酵

通过以上五个环节,我们采取最佳转换和表现方式将最初的创作动机表现出来,进而形成稳定的艺术世界,完成视听世界的建构任务。视听能指层面是经久不息的,与所指完美统一后完成符号化的使命,视听艺术作品得以稳定下来。在形成作品以后,又通过感官刺激,使我们产生身心的记忆,稳固下来,并不断发酵,形成下一个创作动机。这就是视听世界艺术创作的全过程。

二、视听元素的转换

我们要把思想、文字、图像、声音、气味、味道、触感等感官刺激转换成具体的视听世界,即具体的影片(成品),就必须利用视听元素的造型元素进行转换。

(一)转换接受反应原理

当客观事物的影像作用于我们的眼睛,通过视觉神经,我们会产生视觉的反应,出现事物的影像画面。当客观事物的声音作用于我们的耳朵,通过听觉神经,我们会产生听觉的反应,出现事物的声音。当客观事物的气味作用于我们的鼻子,通过嗅觉神经,我们会产生嗅觉的反应,出

现事物的气味。当客观事物的味道作用于我们的舌头,通过味觉神经,我们会产生味觉的反应,出现事物的味道。当客观事物的触感作用于我们的身体,通过触觉神经,我们会产生触觉的反应,出现事物的触受感觉。当客观事物的物象或者思想等作用于我们的大脑,通过大脑意识神经,我们会产生对客观事物的意识,出现事物的感觉意识。意识产生的物象已具备物质特性,同样能产生前面五种感觉。例如,我们没有看到、听到、嗅到、尝到、触到梅子,只是在大脑中想象梅子,仍然可以产生意识的作用,从而触发前面五种感觉。我们可以利用这种感官刺激的原理,将感官刺激转换成我们需要的视听世界。

(二)视听语言的"翻译"

我们要实现视听元素的转换进而建构一个完整而合理的艺术世界,有几种具体的转换形式,如可以把现实世界的画面、声音、气味、味道、触感、思想意识等感官刺激的原始材料转换成视听材料,也可以把语言文字等艺术形式转换成视听材料。这里主要讨论将语言文字转换成视听材料的方法,因为这与影视剧本的创作与使用密切相关。

唐代诗人王维的诗歌《鸟鸣涧》描绘的是山间春夜幽静而美丽的景色,表现了夜间春山的宁静幽美。全诗一共四句:"人闲桂花落,夜静春山空。月出惊山鸟,时鸣春涧中。"如果用视听语言的元素来进行造型,拍摄出一个《鸟鸣涧》的视频短片的话,我们就需要对语言文字进行一种视听语言的"翻译",把文字"翻译"成镜头画面,把文字语言"翻译"成镜头语言。

我们首先要对全诗进行了解和梳理,不能只停留在文字的表层意义上。否则,"翻译"出来的镜头画面将是生硬的和缺少灵魂的。也就是要进行"意译",而不是"直译"。

全诗紧扣"静"字着笔,但以动写静。诗人用花落、月出、鸟鸣等活动的景物,突出地显示了月夜春山的幽静,取得了以动衬静的艺术效果,生动地勾勒出一幅"鸟鸣山更幽"的诗情画意图。因此,我们在进行视听语言设计的时候,一定要把握这个"静"的风格,在镜头运动、场面调度、光影、色彩、节奏以及剪辑上都要遵循这个风格。然后,我们可以打破"一句一画"或"一句一镜"的局限。如可以进行画面构图和结构上的调整;可以对人、物、景的出场顺序进行安排;可以确定被摄主体;可以按照由远及近或由近及远、由上到下或由下到上、从左到右或从右到左等顺序进行镜头的调度或人、物的调度。

"人闲桂花落"中,人只有闲适安静到极点,心中了然无物的时候,才能看到甚至听到桂花飘落的画面和声音。"夜静春山空"中,"空"并不是山中一片漆黑,什么都没有,而是一种空灵的境界,其实还是人的闲适安静。因为"空"是一种状态,并不是什么都没有,是物性的空灵。这种状态对于镜头造型来说是极难的,但可以采取其他手段,如以物喻人,用通感、象征、隐喻等手法来表现。诗中月亮的出现惊动了山鸟,让它们时而在春涧中鸣叫的画面一定要凸显意境,否则将破坏全诗的禅意。可以通过对月亮升起的动态或者月的清辉洒落的色彩和影调的造型来衬托山鸟被惊动。因此,视听语言的转换即"翻译"工作就是艺术创造的过程。如果没有扎实的文化功底和娴熟的视听语言专业技能,要想做好"翻译"转换工作是很难的。"翻译"转换也是我们将小说、音乐、绘画、舞蹈、戏剧或其他艺术形式改编成影视剧本,再由影视剧本改编成分镜头剧本的艺术创作过程。(见图1-11)

图 1-11 王维诗歌《鸟鸣涧》图片

第 2 章 蒙太奇思维与运用

第一节　蒙太奇的思维方式
第二节　蒙太奇的造型手法
第三节　蒙太奇的关联性
第四节　长镜头的特点与运用

第一节　蒙太奇的思维方式

一、蒙太奇的实质

蒙太奇由法语 Montage 音译而来，原为法国建筑学术语，原意为"安装、组合、构成"，借用在影视中，意为"组接、交替、匹配"，是镜头组合的基本原则，是影片构成形式和组合方法的总称。

单凭以上定义对于蒙太奇的概念还是比较模糊。镜头组合的基本原则是什么？影片构成形式和组合方法又是什么？

我们带着这些问题先看一看电影大师们是怎么说的。

苏联电影大师普多夫金（见图2-1）说："电影艺术的基础是蒙太奇，以若干镜头构成一个场面，以若干场面构成一个段落，以若干段落构成一个部分，等等，这就叫蒙太奇。"从这段文字我们似乎可以看出蒙太奇有点像写文章，像文章的结构章法。我国电影大师夏衍先生（见图2-2）更直接地指出："蒙太奇实际上就等于文章的句法和章法。"

图 2-1　弗谢沃罗德·普多夫金

图 2-2　夏衍

两位大师的说法很相似。蒙太奇给我们的印象大致就是一种看不见摸不着的构成电影结构的东西。我们可以把它形象地比作"胶水"或者"黏合剂"。蒙太奇就是影片的胶水和黏合剂。

其实，说到这里，蒙太奇似乎跟视听语言中的另外一个概念相似，那就是剪辑。这个概念最早来自胶片电影时代，每个镜头都是通过在暗房后期加工，用剪刀剪，然后再用胶水粘上去的。

当然，所有胶片都能粘上去，只要你用的胶水不是劣质胶水。可是如果强行粘上去，会是什么效果呢？如果不考虑刚才说的句法和章法，把两个镜头或几个镜头任意拼接在一起，将会让观众思维混乱。就像写的文章东一句西一句，杂乱无章，毫无逻辑可言。这种胶水就是失效的胶水，即使把镜头强行粘贴，也毫无意义，因为观众根本看不懂。但是一旦粘上，就必须要起作用，要产生意义。

所以,蒙太奇就是一种思维方式、一种剪辑思维。它是影视的基本结构手段、叙述方式,包括分镜头和镜头、场面、段落的安排与组合的全部艺术技巧。我们也可以毫不含糊地称之为蒙太奇思维。

二、蒙太奇思维

那么,这种蒙太奇思维是怎么产生的呢?是谁发现了胶水、黏合剂呢?

电影诞生之初拍摄的大约120部电影,均是一个镜头就是一部电影,如《工厂大门》《火车进站》《出港的船》《水浇园丁》等,都只有一个镜头,其电影时间大致等于现实时间。不久,梅里爱、格里菲斯、爱森斯坦等人相继通过对电影镜头分切、电影特技制作和蒙太奇思维的探索,使电影时间的含义发生了根本性、革命性的变化。在具体运用上,电影大师格里菲斯则是第一个把蒙太奇作为电影的一种创作元素的导演。电影理论家斯坦利·梭罗门在《电影的观念》一书中认为,格里菲斯几乎单枪匹马地发明了电影观念,也就是说,他创造了一种使观念既能被看见又有戏剧性的方法……格里菲斯发明了现代电影剪辑观念。

在这一方面非常具有代表性的是1916年格里菲斯执导的电影《党同伐异》中的"最后一分钟营救"(见图2-3)。这个段落话分几头,在同一时间分别叙述不同地点发生的事件,让观众情绪紧绷,始终被片中人物的命运所牵动,营造了十分精妙的艺术氛围。这个段落的剪辑特点是采用了一种交叉剪辑的手法,即交叉蒙太奇。它是两条或两条以上情节线索,或者不同时空、同时异地、同时同地发生的事件交叉表现、分头叙述而统一在一个完整的情节结构之中。采用这种剪辑手法,可以摆脱实际时间的束缚,打破传统戏剧叙事原则,创造真正符合电影艺术规律的叙事时空。

图 2-3 《党同伐异》中采用交叉蒙太奇手法打破了电影时空

此后,库里肖夫、爱森斯坦等电影大师把这种单纯的蒙太奇理论推广到电影艺术的方方面面,甚至一切艺术领域。

三、库里肖夫效应

著名的库里肖夫效应是爱森斯坦蒙太奇理论的有力证据。苏联电影导演库里肖夫给俄国著名演员莫兹尤辛拍了一个无表情的特写镜头。这个镜头分别和一盆汤、一口棺材、一个小女孩的镜头并列剪辑在一起。观众在观看过程中认为莫兹尤辛分别表现出了饥饿、悲伤及愉悦的感情(见图2-4)。因此,库里肖夫认识到造成观众情绪反应的并不是单个镜头的内容,而是几个画面的并列;单个镜头只是电影的素材,蒙太奇的创作才是电影艺术。库里肖夫从实证的角度

阐明蒙太奇构成了电影叙事的基点。

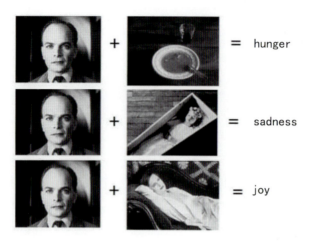

图 2-4　库里肖夫效应

但是,这只是单纯的并列吗?单纯的并列能产生蒙太奇效果吗?答案是否定的。爱森斯坦说:"两个结合的镜头并列并不是简单的一加一,而是一个新的创造。"也就是我们常说的"一加一大于二"。两个镜头的组接可以产生新的含义,再也不是原来那个独立的镜头碎片了。

第二节　蒙太奇的造型手法

当我们具备了蒙太奇思维之后,接下来就是具体运用的问题,这就涉及蒙太奇的造型手法。首先,我们看一下蒙太奇的分类。

蒙太奇就其表现方式来说,可以分为镜头外部蒙太奇(分镜头)和镜头内部蒙太奇(长镜头);就其造型功能来说,可分为叙事蒙太奇和表现蒙太奇。叙事蒙太奇和表现蒙太奇是蒙太奇最根本的两种形式。推而广之,视听语言所有造型元素的功能无非就是叙事和表现。

一、蒙太奇的表现方式

蒙太奇思维是通过什么形式向外表达和传播的?它是怎么编排影片的基本结构和叙述方式的?镜头、场面、段落之间又是如何有效地安排与组合的?这些主要是靠镜头外部蒙太奇和镜头内部蒙太奇来完成。

(一)镜头外部蒙太奇

所谓镜头外部蒙太奇,主要是立足于分镜头,即镜头与镜头之间的组接,在画面以及音乐音响的顺序、内容、形式、出现频率等方面进行有意组合,从而产生新的含义。如果镜头与镜头之间的组接不能产生新的含义,或者说镜头之间是风马牛不相及的,出现视觉跳跃感,缺少逻辑性、生活性和科学性,那么蒙太奇就没有发挥作用,或者说镜头与镜头之间的组接缺少了关键的

蒙太奇"黏合剂"。所以外部蒙太奇主要用分镜头的形式实现,完全依靠镜头的组接实现镜头段落的意义。

(二)镜头内部蒙太奇

除了分镜头实现的外部蒙太奇之外,还有一种蒙太奇造型,也是最难把握的一种蒙太奇,即镜头内部蒙太奇。应该说,这种蒙太奇造型是基于电影先辈们创造的蒙太奇思维,结合戏剧舞台以及长镜头理论,逐渐形成的一种全新的蒙太奇形式。但其本质还是一种剪辑思维方式,也是一种镜头、场面、段落的安排与组合。

镜头内部蒙太奇是在一个不间断的镜头拍摄过程中,通过对画面构图、景别、光影、色彩、场面调度、人物动作以及音乐音响等造型元素的调整变化,对画面进行剪辑和整合,以此来实现镜头信息含义的诠释。说得再简单点,就是通过视听语言的各种造型手段,增加单镜头的信息含量,从而产生导演所要表达的意义。新含义的产生不是靠镜头与镜头的组接实现的,而是靠组织画面与声音的各种造型元素实现的。

这种蒙太奇的造型难度较大。因为它首先是一个镜头,也就是单镜头,往往还是长镜头。这种蒙太奇意义的产生不是靠镜头切换实现的,也就是不进行物理的镜头剪辑,没有镜头外部蒙太奇的两个镜头的组接这个概念。也许大家要问:"没有剪辑,哪来的蒙太奇意义呢?"这里需要思考一个问题:一个单镜头到底有没有剪辑思维?

剪辑上有一句话叫"一刀未切也是剪"。剪辑说白了,是一种思维方式,就是蒙太奇的思维方式,不是物理意义上的非得剪开镜头。还可以再说得绝对点,那就是:没有蒙太奇思维,就没有剪辑。

一刀未切,又要形成一定的表现意义。这个当然很难。因为这个前提条件是长镜头。而长镜头并不是镜头持续时间长就叫长镜头,不关机,不切换镜头,必须要靠信息含量来支撑,信息含量低了,又不切换镜头,会造成信息的重复冗余,观众产生厌烦情绪,就会跳跃播放或者换台。

我们来看一个例子,体会一下这种镜头内部蒙太奇的特点。1940年,奥逊·威尔斯执导的电影《公民凯恩》中,有一幕是母亲要把小凯恩送到城里去接受教育。这是一个经典纵深长镜头。画面从雪地里正在扔雪球的小凯恩起幅,然后缓缓向后移动,进入屋内。屋内是母亲签协议的画面,父亲立在旁边。这个画面包括了小凯恩、母亲、父亲、赛切尔四人。小凯恩处于后景(弱势),父亲处于中景(中势),母亲和赛切尔处于前景(强势)。这个镜头采用一种非技巧性的场面调度手段,也是一种内部蒙太奇的表现方式。镜头虽然没有切换,但同样实现了新的含义。这个新的含义不是靠镜头与镜头的组接实现的,而是靠组织画面的各种造型元素实现的。这些造型元素有人物的动作、表情、语言以及镜头运动产生的大景深纵深效果和分层构图叙事手法。弱、中、强三种势力被安排在三个纵深点上,各自表现,实现了分层叙事,产生了对比的蒙太奇意义。(见图2-5)

综上,我们可以大致总结镜头内部蒙太奇的特点。第一是镜头信息含量大。如果信息含量不足,镜头将很快被分切,单镜头持续的时间全靠镜头信息含量来支撑。第二是镜头持续时间相对较长。因为需要调动很多造型元素参与叙事,观众对这些元素有一个视觉接受的反应时间,所以镜头持续时间比分镜头长。第三是景深大。大景深提供了更多在纵深方向上的造型空间,使得各类造型元素可以有效地布置进去,形成分层叙事效果。第四是摄像机的运动造型多,

图 2-5　镜头内部蒙太奇的分层叙事效果

景别、构图实时变化大。由于要充分调动各类造型元素参与叙事,摄像机往往配合这些元素进行运动,这就造成了景别、角度、构图等的实时变化。第五是固定镜头的场面调度多。要综合运用多种造型元素参与蒙太奇意义的合成,场面调度十分关键,镜头不动,其他元素必须动起来。第六是具有影视时空与实际时空的一致性。镜头持续时间越长,时空的连续性越好,可以让观众忽视时间与空间的存在。再高明的剪辑师也无法剪辑出一个比长镜头更加真实的分镜头。第七是焦点、光影、色彩造型多。镜头内部的蒙太奇很像舞台表演,需要依靠光影、幕布、道具等来实现叙事。比如利用焦点的变化,可以不切换镜头,实现强弱、优劣等关系的对比;利用色彩的变化可以实现段落和人物情绪的造型,实现心理、象征的蒙太奇意义。

二、蒙太奇的造型功能

蒙太奇的造型功能分为叙事和表现两种,这两种功能同样适用于镜头内部蒙太奇和镜头外部蒙太奇,即不论造型功能如何不同,长镜头和分镜头都可以选择,关键看那种方式更加适合造型。而从造型功能上对蒙太奇进行划分实际上是一种关联性的划分,即镜头与镜头之间,或者镜头内部造型元素之间都需要有一定的关联性。按照这种关联性,可以将蒙太奇划分为几十种甚至上百种。因为关联性相当于文学中的修辞手法,有多少种修辞手法,就有多少种关联,也就有多少种蒙太奇。在这里,只列举几种常用的蒙太奇。蒙太奇的关联性意义我们将在下一节讨论。

(一)叙事蒙太奇

按照情节发展的时间流程、逻辑顺序、因果关系来分切组合镜头、场面和段落的蒙太奇叫叙事蒙太奇。这种蒙太奇动作连贯,强调情节的发展,是影片中最基本的、常用的叙述方法,也是最常见的一种蒙太奇类型。叙事蒙太奇主要包括连续蒙太奇、平行蒙太奇、交叉蒙太奇、重复蒙太奇、积累蒙太奇等几种。

1. 连续蒙太奇

连续蒙太奇是沿着一条单一的情节线索,按照事件的逻辑顺序,有节奏地连续叙述,表现出其中的戏剧跌宕,是经典好莱坞电影常用的一种叙事手法。

2. 平行蒙太奇

平行蒙太奇是两条或两条以上情节线索(不同时空、同时异地或同时同地)并列表现、分头叙述而统一在一个完整的情节结构之中,或几个表面毫无联系的情节(或事件)互相穿插交错表现而统一在共同的主题中。这类蒙太奇类似于话分几头的叙事方式,适合于场面大、人物多、情节复杂的故事题材。

2008年,冯小刚执导的影片《非诚勿扰》中葛优饰演的秦奋相亲的片段就是一个典型的平行蒙太奇段落。秦奋先后与苗族姑娘、失忆大妈等相亲的场面并没有采取一个场面交代完毕再进入另一个场面的叙述方式,而是分头叙述,把不同时空,但是事件性质相同(都是相亲)的几个场面有侧重点地分切开来,组合在一起,形成事件平行发展,但是又统一在一个叙事主题下的平行蒙太奇(见图2-6)。这样做比单独完整地叙述完某个场面再接着叙述下一个场面要简洁,不拖沓、不啰唆,同时产生了并列关系,预示着秦奋多次不厌其烦地相亲,接触到形形色色的相亲对象后必定失败的结果,起到了增强的效果。

2002年,刘伟强、麦兆辉执导的影片《无间道》中,开头部分讲述少年陈永仁和刘建明的成长经历,从共同进入警校到分别当警方和黑帮安插的卧底,采用的是平行蒙太奇结构,即将两个不同立场的人物的经历安排在同一时间分头叙述,并组合在一起(见图2-7),既节省了叙述时间,又产生了强烈的对比效果,甚至看似没有关联的平行发展的两条线索还有交会的时候。当刘建明抓捕陈永仁的时候,二人的行为动作就交会在一起了。

 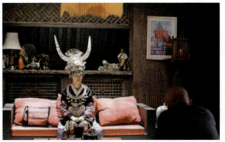

图2-6 平行蒙太奇把不同时空、相同性质的事件组合起来

图2-7 平行蒙太奇将两个不同立场的人物的经历安排在同一时间分头叙述

3. 交叉蒙太奇

交叉蒙太奇是数条情节线索迅速频繁地交替出现，其中一条线索的发展往往影响或决定另外几条线索的发展，具有严格的同时性和密切的因果关系。这几条线索相互依存，彼此促进，最后几条线索会合在一起，造成一种强烈的紧迫感和节奏感。交叉蒙太奇可以是同一时间，不同空间发生的事件；也可以是不同时间，同一空间发生的事件，在具体表现的时候较为灵活。其关键点在于前因必然导致后果，且几条线索像拧麻花一样彼此胶着，产生因果关系。1998年，由汤姆·提克威执导的影片《罗拉快跑》中，交叉蒙太奇的手法被频繁地使用，主要表现在罗拉、曼尼、钟表三者的交互上。罗拉不停地奔跑是电影的主线索，这条主线索对曼尼这条线索的发展有着直接的影响，与广场上的钟表也是相关联的。三条线索频繁地交替出现，相互依存，最后交会在一起。这种剪辑方式能够制造悬念，营造紧张激烈的气氛，充分调动观众的情绪。（见图2-8）

4. 重复蒙太奇

重复蒙太奇也叫复现式蒙太奇、反复蒙太奇。重复蒙太奇是代表一定寓意的镜头或场面在关键时刻反复出现，造成强调、对比、呼应、回环、渲染等艺术效果，相当于文学中的复述方式或艺术中的重复手法。1994年，由罗伯特·泽米吉斯执导的电影《阿甘正传》中巴士的不断到站就是一种重复蒙太奇。阿甘讲述自己的故事时，镜头总是现实与阿甘的故事交替出现，而且阿甘的听众是不断发生变化的，巴士也是来来去去，这也暗示着每个人在人生中会遇到各种各样的人，人生是在不断变化的。（见图2-9）

图2-8 交叉蒙太奇多条线索并存，最后交会在一起，营造紧张的气氛

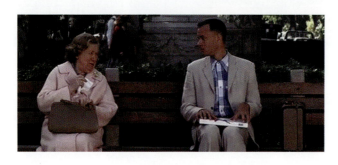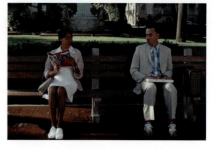

图2-9 重复蒙太奇能代表一定的寓意，造成强调、对比等艺术效果

5. 积累蒙太奇

积累蒙太奇是利用内容与性质相同的画面，按照动作和造型特征，取其不同的长度组接起来，构成一种紧张的场面。这类蒙太奇画面的运动速度、方向、景别要基本相同。积累蒙太奇若采取分镜头形式，则往往是一系列短镜头的组接，节奏逐渐加快，以形成积累效果；若采取单镜

头的方式,则可以用推、拉、摇、移的运动形式来产生积累效果,如要表现喜悦的情绪,可以分别对在场的几位具有代表性的人物进行摇摄,在摇的过程中可以逐渐加快速度,形成甩镜头,最后落到主角或者主要物件上定格,从而产生一种积累的效果。

6. 错觉式蒙太奇

错觉式蒙太奇是首先故意使观众猜想到情节的必然发展,然后突然来一个180度大转弯,结果出人意料。

7. 叫板式蒙太奇

叫板式蒙太奇在影片中起到承上启下,前后呼应的作用。其节奏明快,如同京剧中的叫板,叫到谁,谁就出场。

(二)表现蒙太奇

表现蒙太奇是将两个或两个以上在时空、场景、事件属性、人(物)类别等方面看似不相关的镜头对列起来,表达某种情感、情绪、心理或思想。它的目的不是叙述情节,而是表达情绪,表现寓意,揭示含义。表现蒙太奇主要包括对比蒙太奇、隐喻蒙太奇、心理蒙太奇、抒情蒙太奇等。

1. 对比蒙太奇

对比蒙太奇通过内容上(如贫与富、苦与乐、生与死、高尚与卑下、胜利与失败、伟大与渺小等)或形式上(如景别的大小、角度的俯仰、光线的明暗、色彩的冷暖和浓淡、声音的强弱等)的强烈对比,产生相互强调、相互冲突的作用,以表达某种寓意或强化所表现的内容、情绪和思想。如1993年,史蒂文·斯皮尔伯格执导的影片《辛德勒的名单》中,戈斯在地下室对海伦进行虐待与楼上的婚礼和舞会形成鲜明的对比,更加凸显了杀人魔王的本质。(见图2-10)

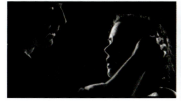

图2-10 对比蒙太奇通过内容上或形式上的强烈对比,产生相互冲突的作用

2. 隐喻蒙太奇

隐喻蒙太奇含蓄而形象地表达某种寓意或事件的某种情绪色彩。它可以通过镜头的对列或交替表现进行类比来实现,也可以通过单镜头的移动或者片中人或物的运动产生隐喻,甚至还可以通过镜头焦点的变化实现隐喻效果。这种蒙太奇具有强烈的情绪感染力和形象表现力,相当于文学中的隐喻手法。2008年,吴宇森执导的影片《赤壁》中,周瑜的妻子小乔为帮孙刘联盟争取战争时间,只身赴曹营为曹操煮茶。这个段落是伴随着诸葛亮和周瑜抚琴进行的。小乔伴随着画外音的琴声进入曹营,身处险境,琴音散乱,危机四伏,这是对小乔此刻心情最好的诠释。而诸葛亮和周瑜抚琴时的焦灼与紧张情绪,以及弹奏时如临大敌的急切的琴音旋律,是对战争成败和小乔性命的担忧,进一步突显了小乔所处境况的危险程度。小乔、抚琴者、琴音三者共同构成了一种隐喻的蒙太奇效果,预示着危机即将到来。(见图2-11)

图 2-11　隐喻蒙太奇通过镜头的交替表现预示着危机即将到来

3. 心理蒙太奇

这种蒙太奇展示人物的心理活动、精神状态,如表现人物的闪念、回忆、梦境、幻觉、想象、思索或潜意识的活动,充满了浓郁的主观色彩与哲理意味。其特点是画面或声音的片段性、叙述的不连续性和节奏的跳跃性。在一些意识流的影片中,这种蒙太奇手法用得较多。1957 年,英格玛·伯格曼执导的《野草莓》中,伊萨克在回忆中与自己年轻的表妹对话并且想到了当年自己与表妹的交谈,表现了伊萨克的失落与遗憾。这一组镜头跨越了时空,但丝毫没有让人感到逻辑混乱,因为回忆和梦幻都是人之常情,是十分容易让人理解的。只要符合人物性格,打破时空结构往往能收到更好的效果。(见图 2-12)

图 2-12　心理蒙太奇展示人物的心理活动,打破了时空结构

4. 抒情蒙太奇

抒情蒙太奇是一种在保证叙事和描写的连贯性的同时,表现超越剧情之上的思想和情感的镜头或场面组接手法。它的本意既是叙述故事,也是绘声绘色地渲染情感,并且更偏重于后者。2016 年,朴铉锡和车英勋执导的电视剧《任意依恋》大结局的结尾部分,男主角因癌症去世,女主角看着贴有男主角照片的灯箱广告含着泪水微笑,似乎与男主角的微笑是相呼应的,让观众感受到人虽然离去了,但是二人之间的爱情没有退场,依然是那么让人依恋。此时此刻,情节已经变得不再重要,感情的抒发才是关键,所有的镜头都是为渲染这种情绪服务的。(见图 2-13)

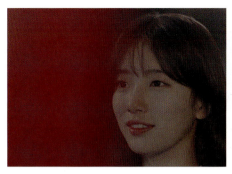
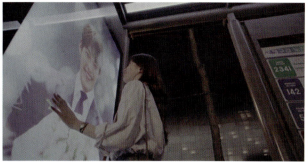

图 2-13　抒情蒙太奇表现超越剧情之上的思想和情感

第三节　蒙太奇的关联性

在前面两节,我们讨论了蒙太奇的思维方式和造型手法,一个是发源,一个是运用。这一节我们讨论蒙太奇的关联性问题。蒙太奇的关联性是利用人、物、事的相关性进行造型的一种手法。蒙太奇的关联性是镜头组接或者单镜头内部造型产生新意义的依据,也是镜头之所以要这么组接,单镜头之所以要这么调度设计的原因。蒙太奇造型成功与否,取决于关联性是否合理。关联性究其本质来说,也是一种造型手段。

一、关联性原理

关联性指事物(事件)A 与事物(事件)B 之间存在因果关系、共变关系或相关关系。只要 A 与 B 之间存在这三种关系中的任何一种关系,就说明 A 与 B 关联。

在因果关系中,A 导致 B,或 B 导致 A;在共变关系中,A 变化,B 也变化,但 A 并不一定导致 B 变化,B 也未必导致 A 变化,二者各有自身变化的原因,但是同时变化,是一种共变关系,反之亦然;在相关关系中,A 与 B 仅有一定的联系,但不至于有质变,A 可能会导致 B 变化,B 也可能会导致 A 变化,但由于条件不同,可能此时变化,彼时未必变化,或者由于条件不同,变化大小可能会有区别。

三种关系具体表现为相反、相同、相似和相关状态。当处于相反状态时,A 与 B 表现出完全不同的两种状态,是背道而驰、水火不容的关系。当处于相同状态时,A 与 B 完全混同为一个类别,在属性、种差上都是一样的,就如同一个模子倒出来的。当处于相似状态时,A 与 B 仅仅是类似,可以归为一类,但在很多方面还是有所区别。当处于相关状态时,往往 A 与 B 可预判为可能会产生关联,或者由于条件的变化才会产生关联。

二、关联性的运用

根据关联性原理,如果 A 与 B 存在因果关系、共变关系或相关关系,并且具体表现为相反、

相同、相似或相关状态,那么我们就可以在镜头上大胆地进行造型设计。

(一)比喻相关

比喻相关就是把 A 比作 B,因为 A 像 B,A 与 B 是有相似点的,否则将是风马牛不相及的强行关联,必然会让观众摸不着头脑。在画面内容上,可以把 A 与 B 同时囊括进来,在镜头造型手法上固定镜头和运动镜头都可以运用。比如用摇镜头先拍摄 A(作为起幅),再拍摄 B(作为落幅)。因为 A 与 B 是有相似点的,这样就可以增强 A 与 B 的关联,让观众不自觉地思考 A 与 B 是否存在关系。如果 A 与 B 没有相似点,强行将二者关联在一起是毫无意义的,观众也无法理解这个摇镜头到底有什么意义。如果 A 是一群正在大吃大喝、狼吞虎咽的人,B 是猪圈里正挤在一起吃食的猪,二者的关联性意义就不言而喻了。这个镜头很明显是把这群人比作猪,表现出了这群人吃相上的狼狈。当然,我们也可以把这个镜头处理成两个镜头,即镜头 1 拍摄 A,镜头 2 拍摄 B,两个镜头组接在一起同样有蒙太奇的意义。

(二)对比相关

对比相关是把 A 与 B 相比较,从而让 A 与 B 各自的优点或缺点更加明显。我们常说,没有对比,就没有伤害。一个事物或事件好不好,往往不需要评价,只要一对比,高下、优劣就很清楚了。如拍摄"朱门酒肉臭,路有冻死骨"这个画面,就可以用对比相关手法进行表现。用两组镜头分别反映富人和穷人的生活状态,然后将镜头组接,对比关系自然强烈。也可以用摇镜头先拍摄富人,再拍摄穷人,这样更加凸显时空的真实性。

(三)排比相关

排比相关是把表现事件或事物的特征 A、B、C、D……的画面内容排列起来,这些特征在结构、性质、意义等方面都是类似的,以此加强情绪和突出事件或事物的特征。如青年的朝气蓬勃、积极向上,可以用青年学习、参加体育锻炼、工作以及参加社会公益活动等画面的组合来表现。

(四)反复相关

反复相关是为了突出事物或事件的某种意义或情绪,有意重复其特征 A、B、C……采用这种手法,可以表达强烈的情感和回环起伏的美感。如表现一个人生活的平淡与沉闷,可以反复表现这个人每天都要做的像起床、洗漱、赶公交车这样的琐事。这种重复看似很啰唆,其实效果是很强烈的,它不是记录事件或行为动作本身是什么,而是揭示其背后深层次的意义。

(五)夸张相关

这种手法是对事件或事物的形象、特征、作用、程度(用 A 表示)等方面进行扩大或缩小(用 B 表示),也可以提前介绍其将来可能出现的结果,用来表现其现在的状态和发展趋势。这种手法是一种扭曲变形,可以突出事物的本质特征,充满了强烈的情绪,往往能营造出喜剧效果。运用时应注意合乎情理,不能脱离生活的基础和依据,同时还要与现实有一定的距离,否则就分不清是在说事实还是在夸张。如 2020 年,宁浩担任总导演的电影《我和我的家乡》中陈思诚执导

的《天上掉下个UFO》单元中,黄渤开拖拉机比牛车还慢就采用了夸张手法。现实中是不可能有这么慢的拖拉机的,还扬言是高科技,加上拖拉机上面众人的表情,直接引爆了观众的笑点。(见图2-14)

图2-14　夸张相关产生的扭曲变形可以突出事物的本质特征

(六)象征相关

象征相关就是以物征事,即把抽象的事理(A)表现为具体的可感知的形象(B),使表现内容更加具体,情绪更加丰富。这里的抽象事理也是有具体的画面内容的,如A是直立高耸的松柏,B是为国捐躯的英雄,两个画面组接在一起则象征着英雄如松柏般高尚的气节和精神。

(七)因果相关

因为A的行为导致B的结果,所以A与B构成了因果相关。这类相关让观众看得更加清楚明白,观众往往也可以进行预判,从而达到让观众产生诸如"放心不下"和"提心吊胆"等情绪的艺术效果。也有将结果前置,后面再交代原因的,这样可以让观众积极地进行思考,寻找原因,参与度更高。

(八)层递相关

层递关系是一种递进关系。由A到B是一种逐渐加深、逐渐增强的程度和氛围,能让观众产生惊心动魄和"一浪高过一浪"的观影感受。如在探险类影片中,主人公每次遇到的困难都比前一次来得快,来得棘手,主人公需要克服的困难的难度系数不断加大,难度系数最大的一般到最后才出现。这种层递关系会让观众始终被紧张的氛围吸引,不至于出现审美疲劳。

(九)通感相关

通感是将人的视觉、听觉、嗅觉、味觉、触觉、思绪意识(包括记忆与潜意识)等不同感觉互相沟通、交错,彼此挪移转换,将本来表示A感觉的移用来表示B感觉的手法,也叫"移觉"。这种手法多角度地对事物或事件本质进行诠释。如要表现桂花的香气,不是单纯从嗅觉上去着手,简单地表现为人们直接用鼻子闻桂花,然后表现出喜悦、满足的表情,这样会很俗套。我们完全可以转一个弯,用通感相关来表现。比如可以从味觉上表现,用桂花泡茶喝,表现香气的浓郁;还可以从视觉上、记忆上去表现,人们在观赏、谈论桂花的时候,仿佛已经嗅到了香气。

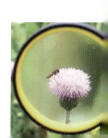

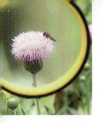

除上述相关关系之外,还有诸如借代、顶真、回环、移情、对偶、跳脱、凝聚、延长、省略、映衬、颠倒等相关关系,这些相关关系同样也是镜头之间组接或者单镜头内部造型的依据,巧妙而恰当地运用这些相关关系,可以使镜头组接和段落组接自然流畅、灵活生动。

第四节 长镜头的特点与运用

一、长镜头的思维方式

(一)长镜头的界定

长镜头是用一个镜头拍摄一个场景或一场戏而不破坏事件发展的时间和空间的连贯性镜头,并没有绝对的标准,其长度也没有明确的、统一的规定。长镜头也是一种镜头造型手法,是有别于镜头外部蒙太奇的一种思维方式。在胶片电影时代,长镜头因其所用胶片长度和延续时间相对较长,被译为"long shot"。

世界上最早使用长镜头的电影是1922年美国导演罗伯特·弗拉哈迪执导的纪录电影《北方的纳努克》。纳努克猎捕海豹的场面用了20分钟,花费了1200英尺(1英尺=0.3048米)的胶片。但在影片的后期剪辑中,这个段落只有原镜头的十分之一,并被分割为20个镜头,镜头角度、方向以及长度也在不断变化。(见图2-15)

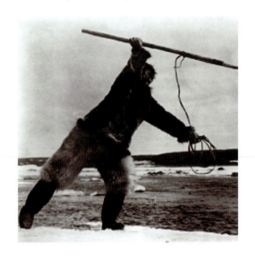

图2-15 《北方的纳努克》中纳努克猎捕海豹

1948年,希区柯克执导的影片《夺魂索》中只用了几个镜头,全片几乎不用物理剪辑手法,而使用镜头内部蒙太奇手法。影片结尾处茹伯特分析案情的画面体现了长镜头的探索性质,使得影片从细节到整个场景的转变都有了相对完整的时空逻辑关系。(见图2-16)

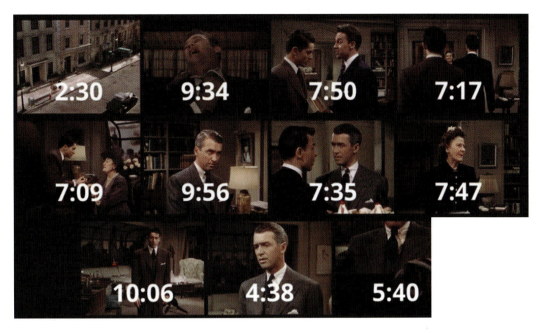

图 2-16 《夺魂索》体现了长镜头的探索性质

(二)长镜头的本质

长镜头不是镜头持续的物理时间较长的单镜头,也就是说,长镜头不在于银幕持续时间的长短,而是取决于戏剧张力有没有在一个镜头内体现,通常用来表达真实性、象征性以及内部(心理)动作。虽然镜头持续时间相对较长,但是关键是镜头内始终保持信息持续散发与注入的饱和度。长镜头所表现的画面信息含量很大,不是在数量上多,而是在内容上容纳了很多不同的意义,所以持续时间相对较长。当信息内容表达完毕后,这个镜头就可以结束了。如果强行延长镜头持续的时间,又没有新的信息内容出现,观众将会迅速产生疲倦感,整个影片的节奏也会显得拖沓。

尽管长镜头在物质形态上是一个连续的未经分割重组的完整镜头,但从叙事观念上说,它也是按照一定原则和逻辑进行选取进而组合排列而成的。因此,究其实质来说,长镜头是一种镜头内部蒙太奇的剪辑方式,不同于由若干短镜头切换组接而成的镜头外部蒙太奇。

二、长镜头的特点及其运用

法国电影理论家安德烈·巴赞(见图 2-17)说:"摄影机镜头摆脱了我们对客体的习惯看法和偏见,清除了我的感觉蒙在客体上的精神锈斑,唯有这种冷眼旁观的镜头能够还世界以纯真的原貌。"从这句话可以概括出长镜头的两个特点,一个是客观,一个是还原。长镜头由于持续时间相对较长,相对较好地保留了客观事件时空的完整性,没有破坏客体的真实性,有效地进行了客体的再现与还原。

克拉考尔(见图 2-18)在《电影的本性》中谈道:"电影按其本性来说是照相的外延,因而也跟照相手段一样,跟我们周围的世界有一种显而易见的亲近性。当影片记录和揭示物质世界时,它才能成为名副其实的影片。"记录和揭示物质世界,也就是对客观时空以及时空中人、事、物的

再现与还原。

图 2-17　安德烈·巴赞

图 2-18　克拉考尔

具体来说,长镜头具有以下特点和功能。

(一)强调观察

长镜头以一种看似不动声色的视角在观察周遭的一切:可以是主观镜头,也可以是客观镜头;可以是片中人物引领我们去观察,如跟踪类的移动跟镜头和侦察类的间歇摇镜头,也可以是观众自主观察。不同于镜头外部蒙太奇将镜头、画面、场景离散、分解,长镜头保证了叙事和动作的连贯性,让观众自觉思维和感知,最大限度地尊重观众对于事件本身的价值判断。2005年,顾长卫执导的影片《孔雀》中做煤球一幕,就是用长镜头记录了一幅众生相,让观众自己去观察和评判。

(二)凸显真实性

长镜头不以主观性来分切镜头,它强调再现客观现实。长镜头虽然也是按照导演的意志拍摄的,但是相对短镜头来说,则是更冷静、更细腻、更中立地观察和思考现实生活,可以更有效地表现时空的真实感。如纪录片以及偏向于纪实的影片,在客观再现现实时空的时候,往往都是用长镜头去记录,不破坏、不干扰时空的变化。但是,随着剪辑技术的进步,可以将影片的剪辑感降到让人几乎无法察觉,尤其是电脑特技的发展已经破坏了银幕影像的真实性。观众已经知悉所见的不一定是真实的。但是,观众仍然倾向于认为同一个镜头内出现的戏剧冲突的真实性要强于剪辑造成的戏剧冲突。

(三)展现单时空的连续性

长镜头较长时间连续拍摄一个场景或一个事件,形成一个完整、平稳、有序的段落,营造了观众在观影时的单个时空连续性的感觉,即现实时空与影片时空的连续。它所表现的事态进展是连续的,所记录的时空是连续的、实际的时空。

(四)展现多时空的统一性

长镜头可以实现多个时空的巧妙变换,即实现多个时空在一个镜头中的统一。这种多个时

空的变换给观众一种自然、巧妙的视觉和心理感受,避免了硬切(两个镜头未经特效处理的直接组接)带来的生硬感。

1953 年,沟口健二执导的影片《雨月物语》中,有一场戏是源十郎逃脱女鬼的控制,回家寻找妻女。他走进家门呼唤"宫木",室内一片清冷,他又继续寻找,跑了出去,又从外面回到屋里。源十郎进屋后看到燃起的炉火,镜头移到前景,妻子像平常一样在灶前做饭。这些内容全部都是由一个镜头完成的,可谓一气呵成。镜头不仅记录了源十郎在屋内的动作,还透过窗户记录了他在室外的动作。在源十郎第二次进入室内时,时间已经发生变化,妻子出现了,这其实是他的一种幻觉。导演巧妙地运用长镜头实现了多时空的变化组合,在单镜头的内部出现了两个时空、两个事件,对单镜头的时空内涵做出了革命性的开拓。同时,镜头像一幅卷轴画一样把内容慢慢展现给我们看,所遵循的轴线规则已经超越了 180 度,是一种三维球形空间思维。(见图 2-19)

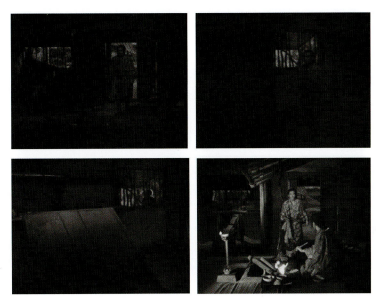

图 2-19 《雨月物语》在单镜头的内部出现了两个时空、两个事件

1997 年,罗伯托·贝尼尼执导的影片《美丽人生》中,长镜头承担了超越时空跨度的叙事功能。当男主角圭多在花房外等待女友多拉的时候,镜头顺着圭多的视线缓慢地推进花房,但是突然停顿。等到多拉呼唤乔舒亚的时候,镜头又缓缓地拉出来。此时出现的是一个儿童乔舒亚、多拉,以及在门外等候的圭多。这显然省去了很多信息的赘述,观众其实很容易猜到这是一家三口,圭多和多拉已经结婚了,小孩子都这么大了,应该结婚好几年了。这里推镜头与拉镜头中间的停顿部分,其实就是这个过程省略掉的时空信息。推镜头代表了婚前的时空,停顿部分代表的是婚前、结婚、婚后的时空,拉镜头代表的是婚后的时空。一个镜头,交代了三个不同的时空,可谓信息量大,且变换巧妙,不落俗套,充分展示了长镜头在时空变换上的优势。(见图 2-20)

由荷兰电影制作人 Sil van der Woerd 执导的短片《成长》采用了一镜到底手法,该片用一个镜头描绘了一个家庭在 18 年的时间里的兴衰变化。导演并没有实时进行复杂的单次拍摄,而是采用了更加复杂的拍摄与剪辑技术,将不同的镜头拼接成一个无缝的整体,实现了多时空的统一。(见图 2-21)

图2-20 《美丽人生》利用推镜头与拉镜头中间的停顿部分串联了三个不同的时空

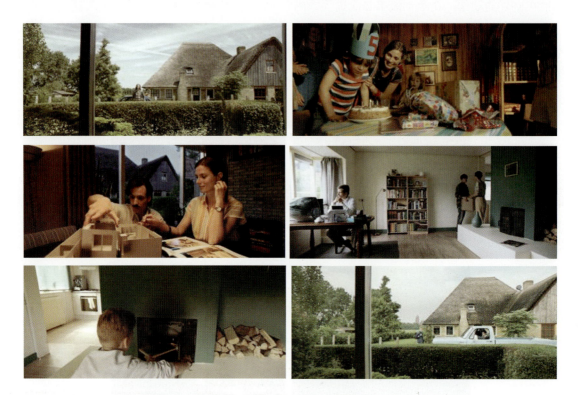

图2-21 《成长》将不同的镜头拼接成一个无缝的整体，实现了多时空的统一

（五）注重场面调度

长镜头十分注重场面调度，可以说没有场面调度就没有长镜头。场面调度涉及拍摄对象的调度和机器设备、背景、道具、照明等的调度。如果镜头的信息含量很低，也不存在上述调度，那么这个镜头一定是短镜头。只有场面调度的各种元素都动起来，镜头才能长时间地拍摄。至于采用固定镜头还是运动镜头，根据画面的内容和镜头具体造型设计来确定。

早期电影拍摄的方法就是用固定长镜头来记录现实或舞台演出过程。卢米埃尔1897年初发行的358部影片，几乎都是一个镜头拍完的。固定镜头的调度是除了摄像机的机位、镜头焦距、镜头轴线不改变以外，其他调度元素皆可发生改变，造型难度丝毫不亚于运动镜头。运动镜头是所有调度手段的综合运用，往往牵一发而动全身，一个地方配合不好，就会出问题。使用运动长镜头调度可以增强摄像机的运动感，提供角色连续性表演所需要的运动性调度。推、拉、摇、移镜头的配合使用可以形成多景别、多角度的变化，既增强了视觉上的流畅性，又丰富了视野。

2006年，尹力执导的影片《云水谣》中，开篇有一个长达6分钟的长镜头，记录了20世纪40

年代台北街头巷尾的生活场景,从擦皮鞋到唱戏,从木偶戏到婚礼,从大街到小巷,一个个不同生活角色的人物串联和支撑起了这个镜头,实现了在单个镜头内部拥有多个时间、多个空间和多个事件的造型效果(见图2-22)。其实这个长镜头是一个经过数字化特效处理的"伪长镜头",是由多个镜头拼接而成的,由于调度顺畅合理,观众单凭肉眼是无法分辨出来的。因此,对于一些调度比较复杂的长镜头,观众根本就不会注意到镜头的长短,也不会察觉到原来这个镜头没有剪辑过。因为在这一系列设计巧妙的调度过程中,观众会自然将注意力集中到内容上去,而不会注意其镜头变化。

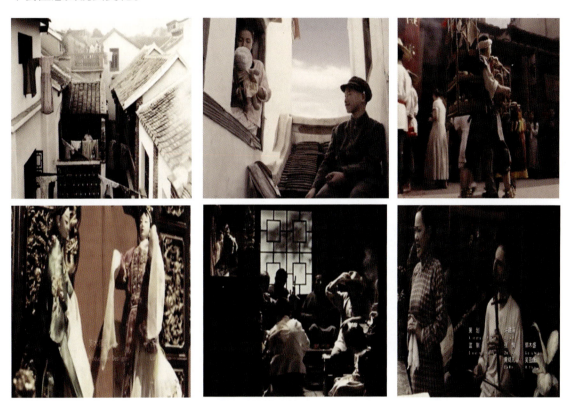

图2-22 《云水谣》中长达6分钟的长镜头记录了20世纪40年代台北街头巷尾的生活场景

2017年毕赣执导的影片《地球最后的夜晚》中长达60分钟的3D长镜头是真正的长镜头。所有场景都是无缝连接的,实现了手持—车载—手持—索道—手持—航拍—手持等多种拍摄器材的技术接力(见图2-23),是一个技术难度和操作难度都很大的长镜头。因为不管是固定镜头的场面调度还是运动镜头的场面调度都要求一气呵成,所以其拍摄难度和成本都是很高的,对演员的要求也是很高的。

(六)灵活运用景深镜头

一般来说,利用大景深形成纵深感是长镜头最常用的一种表现手法,因为它展现的纵深空间很大,使得在纵深处不同位置上的景物(从前景到后景)都能被看清,可以形成强烈的视觉纵深感,使画面具有丰富的透视和层次关系。1940年,奥逊·威尔斯执导的影片《公民凯恩》中,大景深镜头就丰富了空间层次,传递出深刻的艺术内涵。一个大景深长镜头实际上相当于一组远景、全景、中景、近景、特写镜头组合起来所表现的内容。

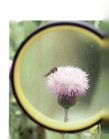

图 2-23　《地球最后的夜晚》实现了多种拍摄器材的技术接力

小景深能实现长镜头造型吗？答案是肯定的。在一些前景、中景、背景都几乎压缩在一起的画面中，横向移动镜头形成卷轴画的空间动态构图同样可以实现长镜头造型。1994 年王家卫执导的《东邪西毒》中大量采用长焦镜头来压缩背景空间，进而使画面获得诗意、朦胧的视觉意味。如慕容嫣与欧阳锋之间心理交锋的镜头，虚化了背景，采用一个不断转动的竹笼作为前景来表现人物的内心。在光影的配合下，竹笼不断旋转，两人的脸部始终处在竹笼投射的阴影中，表现出剪不断理还乱的情绪。（见图 2-24）

图 2-24　虚化背景，用不断转动的竹笼作为前景来表现人物的内心

（七）运用焦点变换分层叙事

长镜头可以运用镜头焦点的虚实变换来进行分层叙事（见图 2-25）。在一个画面中，前景、中景、背景中，哪一层是叙事主体，焦点就落在哪一层，其他层的景物则虚化。这样做可以使叙事主体清晰，可以强化叙事主体的功能。而叙事主体在一个镜头中是灵活变化的，所传递的信息意义也是在不断变化的，这样就可以通过变换焦点进行持续拍摄。

（八）强调情绪表达

长镜头可以堆积角色的情绪和情感，并为观众提供解读和感受情感的过程。这种拍摄手法在一些近景或特写镜头中用得较多，如表现对一个人的思念，可以用固定镜头拍摄人物的面部表情，也可以用运动镜头在拍摄完面部表情后再拍摄与思念之人相关的物品，营造一种睹物思

图 2-25　运用镜头焦点的虚实变换可以进行分层叙事

人的效果。因为人物情绪的表达需要酝酿,往往需要较长的镜头持续时间,观众与角色产生共鸣也需要一定的时间。

三、长镜头与蒙太奇手法的异同

在长镜头理论出现之前,蒙太奇理论一直盛行,也是唯一的电影理论,基本上支配了电影艺术家们的思维活动。当巴赞提出写实主义的电影理论(电影是完整的写实主义神话,是再现世界原貌的神话)后,电影语言的发展才被向前推进了一大步,带来了电影表现手段的一次创新性的革命,造就了新的银幕形态。从某种意义上说,没有长镜头理论,就没有现代电影。长镜头是对传统电影观念和叙事技法一定程度上的颠覆,宣告了一种崭新的电影叙事法则的出现。因此,长镜头被认为是"电影美学的革命"。但是一味强调长镜头是不可取的。因为艺术是源于生活而高于生活的,一味强调生活的真实感,便缺少了叙事与造型的提炼与升华,影片会显得直白与平淡。而基于蒙太奇手法的典型形象塑造和关联性设计会传递出更深层次的意义,给予人们巨大的感染力。

总体来说,长镜头(镜头内部蒙太奇)与蒙太奇(镜头外部蒙太奇)是镜头造型与叙事的两种基本手法,也是两种最基本的剪辑思维方式,同时还是电影最核心的两大表现形式,二者共同建构了电影美学体系的基本框架。一般来说,蒙太奇(镜头外部蒙太奇)旨在强调电影艺术的表现功能,而长镜头(镜头内部蒙太奇)旨在强调电影艺术的再现功能,二者互相补充,相辅相成。

第3章 光影与色彩造型

第一节　影调与影子造型
第二节　影视配色技巧及色彩运用

光影与色彩造型是视听语言的重要造型元素,是影视照明条件下的重要造型手段。没有照明,物体的色彩与影调将是一个孤立的存在。在具体的造型上,影视照明为画面中人、物、景进行影调、色彩以及光影的设计,提升叙事、传情、达意的艺术效果。本章就标准照度情况下的光影与色彩造型进行探讨。

第一节　影调与影子造型

一、影调的分类、功能与运用

(一)影调的分类

影调,又称为画面的基调或调子,具体指光影和色调,前者是画面的明暗关系,后者是画面的色彩关系。一个镜头画面一定会有影调,但是不一定会有色调。

一般来说,影调可以分为高调、中间调、低调。高调是亮色占据画面的绝大多数,中间调则是明暗没有特别的差别,低调则与高调相反,暗色占据画面的绝大多数。在这些亮暗关系的变化中,必须要有灰色成分参与其中,否则单纯进行亮暗的调整,会使整个画面出现曝光过度或者曝光不足的结果。

色调是画面色彩的基本基调和产生的基本情绪倾向,体现在画面中色彩成分的偏向,如红色调、黄色调、蓝色调,暖色调、冷色调。

1. 高调、低调、中间调

(1)高调。

高调是亮色占据画面绝大多数的影调,尤以白色与灰色占绝对优势。高调画面并不是"满篇皆白",在浅而素雅的影调环境中局部少量的黑色(或暗色)也是必不可少的,而这些黑暗影调所构成的部分则往往成为画面的视觉中心。高调画面给人以光明、纯洁、轻松、明快、宁静、淡雅的感觉,比较适合于表现青春与爱情(见图 3-1),一般采用较为柔和的、均匀的、明亮的照明。

(2)低调。

低调是暗色占据画面绝大多数的影调。低调形成的基础为黑色,但画面不是黑成一片,必须在相应的位置辅以亮色,以突出整个画面的视觉中心。低调表现的感情色彩比高调画面更强烈、深沉。它伴随着作品主题内容的变化,表达着各种不同的主题,如表现凝重、忧伤、冷峻、神秘(见图 3-2)。低调画面通常采用侧光和逆光,使物体和人像产生大量的阴影及少量的受光面,有明显的体积感、重量感和反差效应。

(3)中间调。

中间调是以各种灰色为主调构成的影调。由于中间调的主调是灰色,所以中间调也称为灰

图 3-1　高调画面表现青春与爱情

图 3-2　低调画面表现凝重与神秘

色调。中间调的明暗没有特别的差别,但画面层次丰富、细腻,它往往随着画面的形象、色彩、光线的不同而呈现不同的感情色彩。中间调给人以平和的感觉,可以用来表现大自然的景观。中间调可以模糊物体的轮廓,给人以柔和、恬静、素雅的感觉,可以用来表现雨、雾、云、烟(见图 3-3)。中间调在影调上虽然缺少强烈的冲击力,但可以用来表现各类题材,在表现上比较自由,画面贴近生活,不会显得张扬。影片中大多数画面都使用中间调,新闻与纪实画面也大部分使用中间调。

2. 长调、中调、短调

按照画面整体亮度分布广度可将影调分为长调、中调、短调。而根据排列组合的关系,可以衍生出十种影调关系:低长调、低中调、低短调、中长调、中中调、中短调、高长调、高中调、高短调、全长调。将亮度从黑到灰再到白分为 0~10 十一阶,我们把 0~10 任意三阶作为短调,任意五阶作为中调,0~10 作为长调。

(1)长调。

长调占十一阶的亮度值,因此明暗层次丰富多变,细节质感过渡细腻,配合"低、中、高"三种明度会有不同的视觉效果。

图 3-3　中间调画面表现柔和的层次

①低长调。

虽整体明度低,但画面明暗的层次变化是十分丰富的。低明度的处理手法可以营造出神秘感。

②中长调。

这是最常见的影调,丰富的灰度值加上跨度长的亮度分布使这类画面保留了丰富的细节(见图 3-4)。

图 3-4　中长调保留了画面丰富的细节

③高长调。

高长调常见于雪景、小清新风格、简约风格等画面中,高明度主导着画面的基调,渲染出画面中的浪漫情绪(见图 3-5),长调亮度的分布,保留了画面的细节。

图 3-5　高长调渲染出画面中的浪漫情绪

④全长调。

全长调只有白色和黑色,以高对比黑白的影调处理,形成独特的"剪影"效果。

(2)中调。

中调占五阶的亮度值,因为缺失黑场、白场,画面会有独特的胶片味道和朦胧淡雅的感觉。

①低中调。

低中调画面常常缺失白场,即画面没有最亮的白色部分,往往以灰色的基调作为陪衬,营造出一种沧桑与凄凉的氛围。

②中中调。

中中调画面细节丰富(见图 3-6),只留下细腻的灰度过渡;缺失了黑场,多了份胶片味道;缺失了白场,多了份淡雅。

③高中调。

高明度成为画面的主基调,塑造空间的立体感(见图 3-7)。

(3)短调。

短调只占三阶的亮度值,因此只能通过三阶的亮度值去表现画面的细节、主体和氛围,这是影调里面最难掌握,也是最能展现技术的造型手段。

①低短调。

低明度的表现力是十分微妙的,低短调可以表现一种朦胧的混同感(见图 3-8),让环境与人物的情绪合二为一。

②中短调。

中短调没有纯黑和纯白,仅以三阶的亮度值呈现画面所有的细节和营造意境。

③高短调。

高短调画面以三阶的高亮灰度构成整个画面。

图 3-6　中中调表现画面丰富的细节

图 3-7　高中调塑造空间的立体感

3. 软调、硬调

按照画面的整体亮度过渡，我们可以将影调分为软调和硬调。软调的画面，光影过渡细腻，细节层次丰富，常见于柔和、朦胧、梦幻的画面中。硬调的画面，高光区与低光区呈均衡趋势，画面反差较大，可以将拍摄主体与背景区分开来。（见图 3-9 和图 3-10）

（二）影调的功能

1. 营造立体感、质感和空间感

利用画面中高光部分与低光部分形成的反差对比，可以充分营造出画面的立体感、质感与空间感。这就涉及如何处理画面中高光区与低光区比例的问题。要想形成立体感，就必须要有阴影，有明显的明暗变化；要想有质感，就必须适当处理画面的亮暗关系与色彩搭配；要想形成

图 3-8　低短调表现朦胧的混同感

图 3-9　《赎罪》选用软调塑造人物的柔弱形象

图 3-10　《银翼杀手》选用硬调营造紧张的气氛

空间感，就必须对画面进行分层，用不同的明暗关系与色彩关系对各层进行造型，从而体现出画面的空间感；要避免黑白反差的等量分配，避免主次不分。（见图3-11）

图3-11　影调可以营造立体感、质感和空间感

2. 形成对比

影调的配置要完美地突出主体。最有效的方法就是利用对比，将某一色块（景、物、人）突出，使其更具视觉冲击力。

罗伯特·罗德里格兹、弗兰克·米勒共同执导的《罪恶之城2》是一部黑暗色调的电影，其中蛇蝎女郎爱娃身着刺目蓝色服饰在暗调中形成对比，给人以强烈的视觉刺激。（见图3-12）

3. 表现情绪、气氛

有效利用影调进行高调、中间调、低调造型，能够表现出不同的画面气氛与情绪。如高调表现光明、纯洁，低调表现忧伤、冷峻，中间调表现平和等。阴雨寒冷的天气使人心情压抑，春光明媚会使人愉悦欢畅。这是人们一般的生理反应。但是，影调不能仅仅受制于自然气候变化，全片的基调及人物的内心状态是至关重要的。如阳光明媚的天气与阴险的人物或者忧郁的情绪相配合则更能表现人物内心与外部环境的反差，从而凸显镜头的张力。（见图3-13）

4. 表现色彩情绪

利用画面中高光区与低光区的有效搭配，可以对被摄体的色彩明度和饱和度进行调节，从而表现出画面的色彩情绪与意义。如画面中色彩明度高的区域多或色彩饱和度高的区域较多，画面将产生一种积极的、兴奋的、愉悦的审美情趣；反之，则产生不同的审美效果。（见图3-14）

图 3-12　影调可以形成对比

图 3-13　影调可以表现气氛

5. 产生画面节律

影调的变化可以形成画面的节奏与韵律,如画面中高光区、高明度区、高饱和度区有规律地排列,或者按照构图法则进行合理的布置,整个画面将出现轻快的节奏,从而产生一种让人愉悦的韵律感。(见图 3-15)

(三)影调的运用

每一幅画面都有一个影调,每一个镜头可以有多个影调,每一个镜头段落也可以包含多个影调,而每一部影片也可以有多个影调。在影调的配置上,我们首先要确定基调。每部影片都有主题,配置的影调要服务于这个主题,反映这个主题。

2000 年,由王家卫执导的影片《花样年华》中,男、女主角朦胧的婚外恋情,传递出角色内心寂寞、虚伪、嫉妒、暧昧、痛苦、内疚、后悔的情绪,这种情绪就是影片的主基调。王家卫用了一种

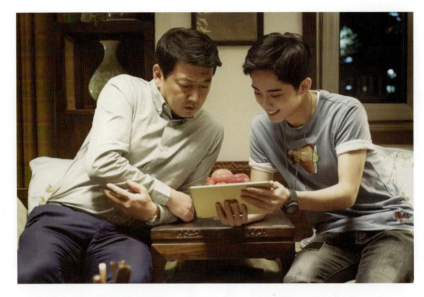

图 3-14　影调可以表现色彩情绪

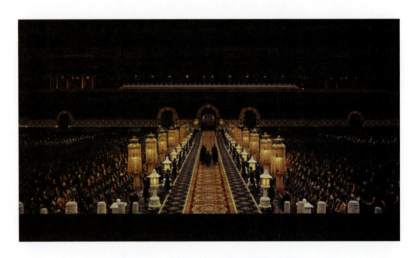

图 3-15　影调可以产生画面节律

低调的影调配置和对比色调的处理,让整个影片的情绪始终处于一种沉闷与试图冲破沉闷的调子中(见图 3-16)。

　　有的影片有几个影调,某些镜头段落是一个影调,某些镜头段落又是另一个影调。这是为情绪的表达和叙事服务的。要根据拍摄对象的特征和镜头反映的主题确定影调,不同的拍摄对象和不同的叙事主题会有不同的影调,必须要进行区分。

　　2010 年,蒂姆·波顿执导的影片《爱丽丝梦游仙境》中,开篇、结尾的影调是一种近乎高调的风格,表现出现实生活中爱丽丝的青春与阳光。而影片主体部分是爱丽丝的梦境,用的是一种低长调,既表现出梦境的神秘、虚幻与惊奇,又表现出梦的压抑感(见图 3-17)。

二、影子的造型

　　影子是照明过程中出现的一种正常现象,有光就会有影子。多一个光源就会多一个影子,因此我们在进行照明布置的时候,既要消除多余的影子,又要巧妙地利用影子进行造型。

图 3-16 低调的影调配置和对比色调的处理

图 3-17 《爱丽丝梦游仙境》中的低长调

（一）影子的属性

影子是由于物体挡住了光线的传播,光线不能穿过物体所形成的较暗区域。影子不是一个实体,只是一个投影。影子的形成必须要有光和不透明(或半透明)物体两个必要条件。没有光,即没有照明,就不会有影子。因此,照明对影子的形成尤为重要。

当光线照射到遮挡物上时,会在另一侧形成投影和半影。投影也叫本影,是边缘比较清晰的影子;半影也叫虚影,是边缘模糊的影子。因此我们可以充分利用影子的虚实进行画面的造型。

（二）影子的规律

光源的方位与影子的方位相反;光源越强,影子越深;光源的方位越侧,阴影越多,投影越斜;被摄物与背景距离不变时,光源距被摄物越远,背景上的投影越实、越小;光源与被摄物距离不变时,背景距被摄物越远,背景上的投影越虚、越大。

当光源与被摄物距离保持不变,且被摄物不变时,点光源和平行光束形成的影子最清晰,小面积光源会形成虚影,大面积光源形成的虚影会更大。此外,在无光泽、淡色调、平整、无装饰的

物体表面,当其与光线投射方向成直角时,影子最清晰,且影子不会被其他光的溢散光冲淡。

影子的清晰度可随下列情况减弱:一是光源面积增大;二是被摄物离光源近,光源漫射程度增强;三是被摄物与光源相对较小,当光源距被摄物很近时,一部分光源投射的影子被另一部分光源照明。

(三)影子的控制方法

1. 影子的柔化

在布光时,柔化影子有两种方法:一是用柔光纸把光源面积扩大,二是用遮光板靠近光源。在室外拍摄人物脸部的特写镜头时,要采用比较大的纸框把阳光扩散,在人行走的过程中,纸框要及时跟上。纸框上贴着描图纸、塑料布等半透明的材料,柔化和消除不必要的影子。纸框也可用来扩大光源面积,使演员脸部柔和。

在室内拍摄时,为了保持光线稳定,可以用塑料布覆盖窗户,避免太阳光直射进来。如果画面背景元素不需要阳光直射窗户,可以将塑料布直接贴在窗框上来减少太阳光;若演员需要去开窗户,则要在屋外覆盖塑料布。

在具体的柔化过程中,光线的扩散往往会造成全部或局部太亮,因此,小范围的光线弱化一般采用遮光的方式。当局部太亮时,就需要小范围减光,按照减光的程度,选用描图纸、塑料布、蜡纸遮挡部分光线。将描图纸离开光源,会呈现明暗关系;把描图纸放到靠近光源的地方,会柔化明暗界限;在人物眼睛部分采用遮光技法,可以强调演员的恐惧心理。

2. 影子的渐变过渡

影子可以形成渐变的造型效果,这样可以丰富画面的层次。一般来说,光源照射到相同物体,且照射距离相同的情况下,面光源(或光源面积较大)会形成明暗渐变的效果,而点光源则无此效果。

我们也可以利用黑旗和纸框来调节渐变效果。加工影子的主要工具遮光旗可遮挡住部分光线,使光影发生渐变,从而丰富画面层次。

3. 消影的方法

可以调整光源的高度、方位,变长影为短影,将多余的影子移至暗处和画面外;也可以用遮挡方法消除不必要的投影;还可以用大面积的散光照明避免影子多而乱的现象。总之,消影方法很多,需要具体去实践探索。

(四)影子的运用

我们可以充分利用照明形成的影子去进行画面设计,如可以寻找有规律的影子,这些影子往往能产生形式美、几何美;可以利用无规律的阴影表现不经意间、转瞬即逝的视觉感受,从而淡化摄影构图的目的性,让画面更自然、更生活化。利用光线的投影,可以营造立体与平面的视觉冲突,让画面更戏剧化。影子是景物的不完全刻画,可以营造抽象意味。我们可以利用大面积的阴影,形成极简风格的画面;还可以通过调整光线类型、角度和明度等,让影子给人物创造立体感。

具体说来,影子具有以下几种造型手法。

1. 暗示手法

这种手法用阴影表现人物心理，表现反面角色或亦正亦邪角色的心理阴暗面。如1929年，由阿尔弗雷德·希区柯克执导的电影《讹诈》中，光线投射到人物脸部形成的"胡须"阴影，让观众感受到人物的邪念（见图3-18）。

2. 对应手法

对应手法是巧妙地利用影子指代画面中具体的人或物，形成一一对应关系。1931年，由弗里茨·朗执导的电影《M就是凶手》中，悬赏通缉令并没有张贴凶手照片，但阴影正好投射到通缉令上，即使没有交代人物的相貌，但观众很快就能猜到这是凶手，两者形成对应关系（见图3-19）。

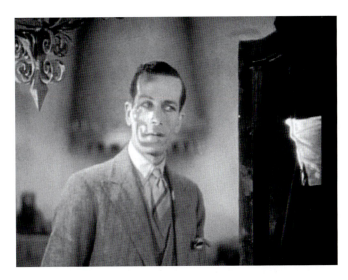

图3-18 "胡须"阴影暗示人物的邪念

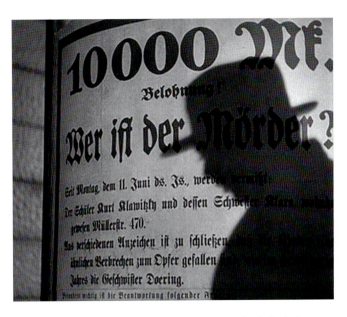

图3-19 影子与指代的具体人物形成对应关系

3. 象征手法

象征手法是根据事物之间的某种联系，借助影子表现某种抽象的概念、思想和情感。1942年，由亨利·乔治·克鲁佐执导的影片《杀手住在21号》中，光线通过窗户投射在嫌疑人腿上，形成两条"捆绑的绳子"，而窗户玻璃投射的空白正方形则构筑了一个正好把脚套进去的"牢笼"，也对应了下一组监狱内的镜头（见图3-20）。

1956年，由尼古拉斯·雷执导的影片《高于生活》中，埃德在房间内教孩子算术，妻子走进来，这时候三人中只有埃德背后出现了高度偏离和扭曲的影子，用影子来反映埃德的狂妄自大和心理扭曲（见图3-21）。

图 3-20　光线通过窗户形成"绳子"和"牢笼"

图 3-21　影子表现人物的心理扭曲

4. 对比手法

对比手法是利用影子进行对比，从而传达出差异性和更深层次的意义。2008年，由多米尼克·阿贝尔、菲奥娜·戈登、布鲁诺·罗密联合执导的电影《伦巴》中，男、女主角背对时的无奈和凄凉与墙上影子面对面共舞形成鲜明的对比（见图3-22）。

图 3-22 影子表现对比

5. 渲染手法

影子还可以渲染气氛，展示剧情，使观众产生疑惑或紧张的情绪。如某些恐怖片中，恐怖的事物不直接出现，能增添观众的想象空间，从而增强恐怖效果。

第二节 影视配色技巧及色彩运用

色彩是通过眼、脑和我们的生活经验所产生的一种对光的视觉效应。没有光，就没有色彩。色彩能够作用于我们的大脑产生差异化的反应，究其实质来说，色彩是由光的波长差异决定的。将一个光源发出的各个频率的电磁波的强度列在一起，就可以获得这个光源的光谱。一个物体的光谱决定这个物体的光学特性，包括它的颜色。不同的人所感受到的颜色是不同的，因此色彩是一个相当主观的概念。

色彩有三个要素，分别是色相、明度、饱和度。其中一个要素的改变势必带来其他两个要素的相应改变。

一、色彩的自然属性

（一）明度

明度指颜色的亮度。因为明度不仅取决于物体照明的程度，而且取决于物体表面的反射系

数,所以明度有两方面的概念:一是指同一色别物体受强弱不同的光线照明所产生的明暗变化,任何色彩都存在明暗变化;二是指不同色别间的亮度差别,不同的颜色具有不同的明度(见图 3-23)。不同色别按明度由高到低的排列次序为白、黄、青、绿、红、蓝、黑,摄像机内输出的标准彩条就是按此顺序排列的。

图 3-23　不同颜色具有不同的明度

(二)饱和度

色彩的饱和度又叫彩度、纯度,是色彩的鲜艳程度。饱和度取决于该色中含色成分和消色成分(即灰色)的比例。含色成分越多,饱和度越大;消色成分越多,饱和度越小。纯的颜色都是高度饱和的颜色,如鲜红、鲜绿。在色彩的具体处理中,我们要防止饱和度不足和过度。饱和度不足,颜色会发灰,感觉像水洗了一样;而饱和度过度,色彩会异常鲜艳,被摄体的细节层次将大大损失。

(三)色别

色别也叫色相,是各类色彩的相貌称谓,即颜色的种类。色别是色彩的首要特征,是区别各种不同色彩的最准确的标准,如大红色、普蓝色、柠檬黄色等。

在色彩学上,有一个十分重要的概念,即色相环。它是一种重要的颜色组织方式,也是研究颜色关系的重要手段。色相环是一种按圆形排列的色相光谱,色彩是按照光谱在自然界中出现的顺序来排列的。暖色位于包含红色和黄色的半圆之内,冷色则位于包含绿色和紫色的半圆内。互补色出现在彼此相对的位置上。

色相环分为 6 色相环、12 色相环(见图 3-24)、24 色相环、36 色相环等,包含更多种类颜色的大色相环包括 48 色相环、72 色相环等。根据颜色系统的不同,色相环也分很多种,如美术中的红黄蓝(RYB)色相环,光学、计算机 Photoshop 软件中的红绿蓝(RGB)色相环,印刷中的 CMYK 色相环。在使用色相环时,要注意色相环的不同种类和区别。各种色相环之间最大的区别在于颜色排布位置不同。

二、色彩的生理感觉

人们第一眼对形体的注意度为 20%,而对色彩的注意度则高达 80%,且可持续 20 秒。20

图 3-24　12 色相环

秒后人们对形体的注意度上升至 40%,而对色彩的注意度下降到 60%。5 分钟后人们对形体和色彩的注意度才大致相等。因此,人们对事物的第一印象不是外形,而是色彩。色彩作用于每一个人都会产生不同的生理感觉,但是概括起来,不外乎冷暖感、进退感、轻重感、胀缩感、动静感、软硬感。

(一)色彩的冷暖感

色彩的冷暖感与彩色画面构图的基调以及色相排列有关。如蓝色和青色是冷色。绿色也是冷色,但可以细分为偏暖的绿色和偏冷的绿色,所以绿色也可以称为中温色。若绿色偏黄,则整个色彩有偏暖的感觉;若绿色偏青,呈现出青绿色、橄榄绿色、深绿色,则整个色彩偏冷。紫色也可以划分为冷色,但是紫色偏红,呈现出红紫色,则偏暖;紫色偏蓝,呈现出蓝紫色,则偏冷。黑、白、灰三色属于中性色,也是中温色调,与任何颜色皆可搭配。

(二)色彩的进退感

色彩能产生距离感,这种距离感会让人产生一种进退的感觉,当然具体的进退感与画面动感有关。一般来说,明度高的暖色系颜色属于前进色,如红色、橙色、黄色;明度低的冷色系颜色属于后退色,如青(绿)色、蓝色、紫色。有人专门做了实验来说明颜色的进退感:以灰色平面为基准,板子上分别贴上红色和蓝色,红色给人的感觉是前进 4.5 厘米,蓝色给人的感觉则是后退 2 厘米。

(三)色彩的轻重感

色彩有轻重的感觉,即重量感,这与画面构图以及明度有关。色彩从轻到重分别是白色、黄色、蓝色、绿色、红色、黑色。一般来说,有两种情况:一种是明度不同的情况下,明度越高,色彩显得越轻;明度越低,色彩显得越重(见图 3-25)。另一种是明度相同的情况下,冷色显得轻,暖色显得重。

(四)色彩的胀缩感

色彩具有膨胀感和收缩感。一般暖色系看上去有膨胀的感觉,冷色系看上去有收缩的感

图 3-25　高明度与低明度形成色彩的轻重感

觉。白色具有膨胀感,黑色具有收缩感,灰色具有稳定感。比如我们在装修布置房间的时候,同样面积的房间,冷色系(如蓝色的墙面)的房间比暖色系(如红色的墙面)的房间看起来要宽敞一些,这就是色彩的胀缩感造成的视觉差异(见图 3-26)。

图 3-26　冷色系与暖色系房间呈现出的色彩胀缩感

受此启发,我们可以根据色彩的这种特性对画面空间进行分层,将画面空间分为前、后、上、下、左、右等。因为色彩有胀缩的感觉,利用色彩的冷暖搭配,就可以形成立体的、纵深的空间效果,从而扩大画面的艺术表现空间。

(五)色彩的软硬感

色彩有软硬的感觉,即触感。一般来说,明度低而饱和度高的颜色显得硬,如黑色;明度高而饱和度低的颜色显得软,如灰色。

(六)色彩的动静感

色彩有运动的感觉。如暖色系给人一种积极向上、热情的动感,冷色系给人一种安静、稳重的静态感觉。当然,这个还与画面中被摄体的具体形体动作有关。

三、色彩的象征意义

色彩除了生理感觉外,还有象征的意义。红色代表活力、健康、热情、希望以及太阳、火、血。黄色代表温和、光明、快活、希望。黄色在中国也是帝王之色、富贵之色,而在西方则象征背叛和猜忌。橙色代表兴奋、喜悦、活泼、华美、温和、欢喜、秋色。绿色是大自然主宰之色,代表生命之色,象征着青春、和平与朝气。蓝色象征着清新、宁静、永恒、理智、深远以及海洋、天空、水,使人感到高洁、冷寂、恐惧、冷酷。在西方,有一种蓝调音乐,是一种悲伤的音乐。紫色象征高贵、华丽、优雅、神秘。黑色象征神秘、悲哀、严肃、刚健、恐怖、稳重、夜、死亡。白色是明度最高的一种颜色,象征纯洁、神圣、清爽、洁净、卫生、光明、雪、云,但有时会显得单调而悲哀。灰色象征柔和、平静、稳重、朴素,具有抒情意味,但长期生活在灰色环境中,易使人疲劳。

四、影视色彩的作用

影视色彩由于兼具了生理(直观的视觉刺激)和心理(象征意义或社会心理)的感受,因此它也同时具备了造型和叙事的作用。

(一)影视色彩的造型作用

影视色彩具有造型的作用,可以利用色彩的搭配表现出被摄体的轮廓感、立体感和质感;可以利用环境色、人物服装的颜色以及灯光的色调表现出人物的性格和情绪。其实,这种造型功能就是一种构图法则。它是通过色彩三要素(明度、饱和度、色别)的组合变化,将画面空间进行分层布置,通过对比色、相似色、互补色等搭配实现画面的美感效应。

(二)影视色彩的叙事作用

影视色彩的叙事作用体现在营造氛围、表现情绪、展现时空、符号象征几个方面。影视色彩可以营造环境氛围,烘托表现人物,推动情节发展;可以表现人物情绪,带动观众的情绪;可以展现时空,表现空间和时间的变化;可以以物喻人,由此及彼,将单纯的不具备任何深层意义的被摄体符号化,表现出象征的意义。

五、影视色调及其影响因素

影视色调是一部作品(或一个片段)色彩外观的基本倾向,也是对其整体颜色的概括评价。明度、饱和度、色相三要素中,某种因素起主导作用,就称为某种色调。

(一)影视色调的分类

一般来说,影视色调可以从冷暖、对比、明暗、浓淡四个方面进行划分。

1. 冷暖色调

从冷暖上分,可以分为冷色调和暖色调。暖色调画面是以红、橙、黄等温暖的色彩为主要倾向的画面,能使人产生温暖的生理感受。冷色调画面是以蓝色、绿色、青色、紫色为主要倾向的画面,能让人产生寒冷的生理感受。(见图3-27)

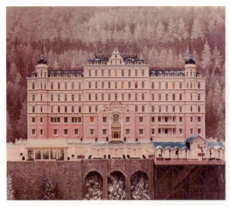

图 3-27 《布达佩斯大饭店》巧妙运用冷暖色调

2. 对比色调

对比色调是两种色相或明度差别较大的颜色搭配所形成的色彩基调,分为冷暖对比和明暗对比。冷暖对比是两种色相差别较大的颜色形成的对比,如红与绿、黄与紫、橙与蓝对比,能在视觉上造成一种色相反差,各自的色彩倾向更加明显,从而更充分地发挥各自的色彩个性。明暗对比是用明度强烈的反差形成的对比。对比色调给人的视觉感受是鲜明的,具有强烈的冲击力与刺激性。运用对比色调时应该注意以下几点:一是对比要突出主体,强调主题;二是确定画面的基调;三是形成色彩重音,做到色彩基调交互作用,如暖色调中有对比,冷色调中有对比等。(见图 3-28)

图 3-28 《布达佩斯大饭店》用对比色调突出主体

3. 浓淡色调

浓淡色调分为浓彩色调和淡彩色调。浓彩色调由颜色较深,如饱和度高而明度低的色彩构成。浓彩色调多表现光比强烈的自然景观,强调色彩的浓艳。淡彩色调由颜色较浅,如饱和度低而明度高的色彩构成。淡彩色调有强化淡雅、恬静气氛的作用,增加曝光可以淡化色彩。

4.明暗色调

明暗色调分为亮彩色调、暗彩色调、灰彩色调。亮彩色调是高明度的色彩,暗彩色调是低明度的色彩,灰彩色调是含有灰色成分的色彩。(见图 3-29)

图 3-29 《欢乐谷》明暗色调形成对比

(二)影响影视色调的因素

一种色调的形成是一个十分复杂的过程,会受到诸多因素的影响。

1.被摄体固有色的影响

影视色调会受到被摄体的影响,被摄体本身的颜色是基础,无论怎么用光和后期怎么调色,也必须以其固有色为前提。

2.光源色的影响

照明条件会影响影视色调,没有光就没有色彩,灯光的色温、强弱、软硬等都会直接影响到色彩的表达。

3.环境色的影响

环境的颜色会对被摄主体产生影响,环境色会与主体颜色形成对比、衬托的关系,或干扰主体,或烘托主体。同时环境色反射到主体上,还会对主体造成其他的影响。

4.感光度的影响

一般情况下,感光度越低,色彩饱和度越高;感光度越高,色彩饱和度越低。

5.曝光的影响

单纯增加曝光,会降低色彩的饱和度;反之,减少曝光,会提高色彩的饱和度。在白天拍摄时,如果曝光时间太短,整个画面会偏暖,因为在光谱中红光率先到达地面,因此色温偏高;如果曝光时间较长,则会呈现偏紫的冷色调。夜间拍摄时,则往往会呈现偏蓝色调。

六、影视配色技巧及其运用

(一)影视色调的特征

一般来说,一部影片只有一个基本色调,不能随意改变。色调必须顺应作品内容和人物情

绪,要服从作品整体的构成基调。但是,为了增强影片的叙事功能,表现复杂的情绪效果,一部影片也可以有两个或多个色调,也可以没有主色调。

1. 基调色

影片的基调色是以某种具有典型特征的色彩基调贯穿全片,形成某种色彩的倾向,表现影片的情绪、思想内涵和风格。

2. 段落色

根据影片不同段落所承担的叙事任务和思想内涵,影片在段落设计上会出现不同的色调。如2002年,由张艺谋执导的电影《英雄》中,几种色调的段落,分别讲述几个不同的故事。从色调上说,可以分为正常色调、红色调、蓝色调、白色调、绿色调五种色调,这五种色调是故事的能指。正常色调段落所表达的是真实叙事,它所代表的是开篇、结尾以及刺客无名与秦王交谈的过程,这是故事的所指。红色调段落表达的是无名的虚构叙事,所反映的所指是无名一人杀掉长空、飞雪、残剑的场面。蓝色调段落表达的是秦王的叙事,是秦王自己的一种猜测,所反映的所指是无名一人杀三人的场面或原因。白色调段落表达的是无名被秦王识破后真实的陈述,所反映的所指亦是他一人杀三人的场面、原因(见图3-30)。

图3-30 根据不同段落所承担的叙事任务确定不同的色调

3. 场景色

在一个场景空间里,环境与人物、人物与人物、人物与道具的色彩相互交织,构成影视画面的色彩组合,反映出人物的心理状态和思想情感。

(二)影视配色模式

在影视造型设计中,我们需要进行色彩的搭配,从而更好地塑造人物,表现情节。简单来讲,配色就是将颜色摆在适当的位置,做一个最好的安排。色彩的搭配既有视觉生理的直觉审美,又有社会心理的价值审美,十分重要和复杂。色彩的搭配模式有很多,这里我们介绍单色模式、互补色模式、相似色模式、三角配色模式、矩形配色模式等几种配色模式。

1. 单色模式

单色模式由单一颜色的不同色调产生,比如红色、暗红色和粉红色。单色模式能创造出一种柔和的,使人平静、舒缓的和谐感。如1999年,由沃卓斯基兄弟执导的电影《黑客帝国》中,几乎每个场景都有绿色调,绿色渗透了所有东西,创造出一种虚幻的、"催眠的"效果,代表那些在黑客帝国里的沉睡者(见图3-31)。

2014年,由韦斯·安德森执导的电影《布达佩斯大饭店》中的粉色配色,打造了具有童话氛围的视觉空间,建筑、雪花甚至树木都披着粉色的外衣,童话般的色彩渲染了浪漫而又神秘的气

氛,营造出浪漫的基调,引发了世界性的"粉色风暴"(见图 3-32)。

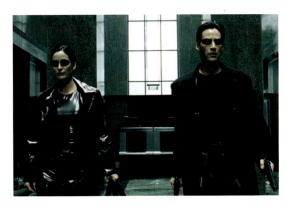

图 3-31　绿色创造出一种虚幻的、"催眠的"效果　　图 3-32　粉色营造了温馨的氛围

2.互补色模式

互补色是色相环(如 12 色相环)上相距最远的一对颜色,如橙色和蓝色互补、红色和绿色互补、黄色和紫色互补(见图 3-33)。这些在色相环上相对的颜色能形成强烈的对比,因为光谱两端的颜色会同时刺激眼睛的不同部位,这种对立的平衡可以给人一种特别愉悦的美感。互补色类似于色彩设计中的撞色系色彩。

互补色基本上是用暖色系与冷色系的两种颜色进行强调对比,以提升鲜艳、突出的色彩效果(见图 3-34)。互补色大多与冲突有关,不管是内在的还是外部的,互补色配色的印象都是强烈的,它能产生一种高度对立的、富有生机的张力。有时候,高饱和度容易创造出震撼的效果。但适度调整其饱和度,强烈的氛围立刻消失,形成一种令人赏心悦目的视觉效果。

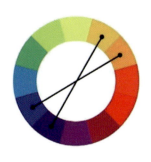

图 3-33　色相环上相距最远的一对颜色形成互补色　　图 3-34　蓝色与橙色形成的互补色

2001年,由让-皮埃尔·热内执导的电影《天使爱美丽》中,绿色与红色形成的互补色象征冲突行为,揭示艾米丽内心的矛盾状态(见图3-35)。1999年由大卫·芬奇执导的电影《搏击俱乐部》中橙色与蓝色搭配,阴暗的部分以蓝色表示,明亮的部分以橙色来呈现,象征着人的内心充满着各种正、负面思维。

图3-35　绿色与红色形成的互补色

3. 补色分割模式

补色分割也被称为分散互补,在12色相环上呈现出等腰三角形的关系(见图3-36)。这种配色模式以主色及其对应的互补色两侧的颜色相结合,突出三角形顶点的那个颜色,具有强烈的对比效果,但张力的效果不明显。

4. 相似色模式

相似色由色相环上邻近的颜色组成(见图3-37),彼此之间的色彩结合较为柔性,常用作电影中的风景色调,表现出自然与柔和的造型效果,给人一种整体色彩的协调感。相似色可以用黑色、白色以及灰色作衬托,当相似色一同出现时,可以制造出丰富的层次感,凸显细腻的质感。2013年,由大卫·O.拉塞尔执导的电影《美国骗局》中,红色、橙色、棕色与黄色搭配,使电影的整体色调偏暖。

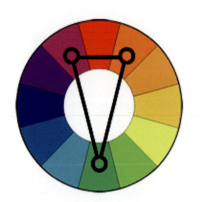 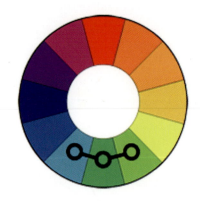

图3-36　12色相环上等腰三角形关系的分散互补　　图3-37　色相环上邻近的颜色组成相似色

5. 三角配色模式

三角配色模式的三种颜色在色相环上以120°隔开,呈等边三角形(见图3-38)。这是一种非常冷门的配色模式。三种颜色的色相差别比较大,能够让画面有很丰富的色彩,表现出生气勃勃的效果。即使色调不饱和,也能使画面引人注目且充满生机。如1965年,由让-吕克·戈达

尔执导的影片《狂人皮埃罗》中大量红、黄、蓝色彩以人物服装、道具、背景等形式搭配出现,特别是皮埃罗开枪打死玛丽安娜和她的男友,将自己的脸涂成蓝色,身上绑上炸药那一幕,画面引人注目,传递出一种痛苦和焦虑的情绪(见图3-39)。

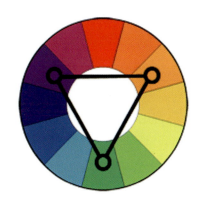 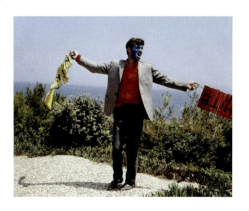

图3-38　三角配色在色相环上呈等边三角形　　　图3-39　红、黄、蓝三种色彩传递出一种痛苦和焦虑的情绪

6. 矩形配色模式

矩形配色由两组互补色构成(见图3-40),呈现出五光十色的缤纷感。采用这种配色模式时要注意色彩的比例,不要平均分配这些颜色,要以其中一到两种颜色作为主色调,其他颜色辅以点缀,否则会出现主次不分和凌乱的感觉。2008年,由菲利达·劳埃德执导的电影《妈妈咪呀!》中的派对场景呈现出一种良好的协调感,以橙色与蓝色等互补色居多,橙色多用于明亮及肌肤之处,蓝色用于阴暗之处。

7. 不协调配色模式

不协调的颜色是任何偏离影片主要色调的颜色,这种配色模式可以用来调整观众的注意力,使观众关注某个特定的人、物体、地点以及帮助一个角色、细节或场景从影片中脱颖而出。1993年,由史蒂文·斯皮尔伯格执导的电影《辛德勒的名单》中,通过辛德勒的视角看去,街道上人群中,一个穿红色衣服的小女孩在其中穿梭着。此时影片采用的是黑白色调,只有小女孩呈现出红色,显得特别醒目,代表着微弱的生命(见图3-41)。

 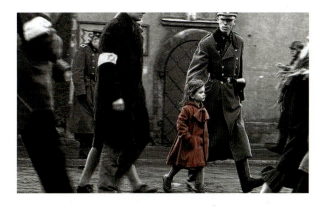

图3-40　两组互补色组成的矩形配色　　　图3-41　小女孩的红色在黑白的色彩世界中代表着微弱的生命

8. 联想配色模式

当一种颜色经常与某个特定的角色、物体或主题相关联，它就变成了一种符号，所以这种配色模式主要用来表现影片的主题和角色。2008年，由克里斯托弗·诺兰执导的蝙蝠侠系列电影《黑暗骑士》中正义力量的代表韦恩总是以黑色调出场，而邪恶力量的代表小丑则用蓝色调代表。

(三) 影视色彩的结构形式

一部影片有一个色彩总谱，这个色彩总谱就是色彩基调，特定的色彩基调形成色彩布局与色彩结构形式。影视色彩的结构形式主要是基于构成影片的段落而言的，也称为段落色彩。影视色彩构成方法多种多样，但总的色彩构成多是在开拍前就已经设计好的。

影片色彩构成的因素或者说色彩搭配依据就是色彩的结构形式。这种结构形式有人物和环境的色彩造型，有每个场面特有的色彩特征，有单镜头内部的色彩关系，有场面与场面、镜头与镜头之间的色彩转换，有特定含义的色彩细节描绘等。色彩结构形式多种多样，这里我们主要介绍主题色彩、单一色彩、渐变色彩以及对立色彩的构成。

1. 主题色彩的构成

这种色彩构成是将电影中的人物、情节、细节、对话、表演、结构等各种表现手段统率起来，使之服务于主题色彩的体现。主题色彩要求色彩直观鲜明，直接表现主题，其他所有色彩处于衬托的地位，同时要求深入影片人物的内心世界，服务于剧情与人物，服务于整部影片。

1994年，由克日什托夫·基耶斯洛夫斯基执导的电影《蓝白红三部曲之红》中，红色作为主题色彩无处不在，它构成了影片的另一个角色参与叙事，成为一种不可或缺的语言。红色作为"爱"的线索，贯穿了整部影片：影棚的红色背景象征摄影师对她炽热的爱恋，亮着车灯的红色汽车代表了爱情的背叛(见图3-42)。

2. 单一色彩的构成

这种色彩构成是由单一色彩控制全片，用大面积的单一的色彩勾勒出影片的基调，构成了较为单一的和谐之美。如1984年，由陈凯歌执导的影片《黄土地》中黄色的运用，电影一开始呈现的就是一望无际、连绵起伏的山峦和深浅不一的沟壑，表现出黄土高原朴实浑厚的特点，渲染出影片大气磅礴的气势(见图3-43)。

图3-42 红色作为主题色彩象征着爱恋的主题

图3-43 黄色表现出黄土高原朴实浑厚的特点

3. 渐变色彩的构成

影片色彩伴随着剧情与时间的发展逐渐演变。色彩作为铺垫,伴随着剧情到达高潮,突出主题的发展。如1995年,由刘镇伟执导的电影《大话西游之大圣娶亲》中,色彩伴随着至尊宝与紫霞仙子感情的发展而逐渐演变,表现出两个人之间的感情变得爱恨交加、难分难解(见图3-44)。

图 3-44　影片色彩随着剧情与时间的发展逐渐演变

4. 对立色彩的构成

对立色彩多用于影片中多个人物群体和空间环境色彩之间的对比。色彩的冷暖、明暗之间形成强烈的对比,彰显人物之间的矛盾冲突与张力(见图3-45)。

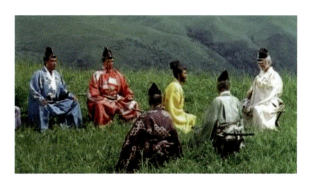

图 3-45　不同人物用对立色彩表现矛盾冲突

(四)影视色彩的角色功能

根据色彩在影片中扮演的角色,我们可以将色彩分为五种,分别是主角色、配角色、背景色、融合色、强调色。当每种色彩的角色被摆正时,整体画面才会呈现出稳定的感觉。

1. 主角色

主角色主要为主体造型,使画面整体安定。主角色彩越鲜艳,令人印象越深刻。高纯度的主角色彩,会令整体画面稳定下来。五彩斑斓的色彩,会打乱影片的叙事节奏与情感,使观众变得焦躁与茫然。

1995年,由佩德罗·阿莫多瓦执导的电影《我的秘密之花》中,女主角蕾欧在家里只穿红色衣服,在公共场合则只穿蓝、白、黑等冷色系或中性色系衣服。红色除了象征火一般的热情外,更多时候是隐喻蕾欧内心痛苦的挣扎和翻腾(见图3-46)。蓝色在片中象征冷漠,蕾欧在热情地给丈夫擦身子的时候用的就是一块蓝色浴巾,暗示蕾欧的过度热情和疯狂就是婚姻问题的一个

诱因。

2. 配角色

配角色与主角色相衬托,令画面鲜活,充满活力。一般来说,配角色与主角色的色相相反,可以起到突出主角的作用。缺少配角色或配角色不明显,画面将无紧凑感,影片色彩所表达的意义也会变得模糊。一般以暗淡的对比色来突出主角。配角色面积太大或纯度过高,会弱化关键的主角色。如1966年让-吕克·戈达尔执导的电影《美国制造》中,绿色与红色都是作为配角色存在,突出了主角的蓝色(见图3-47)。

图3-46 红色代表着主角的性格

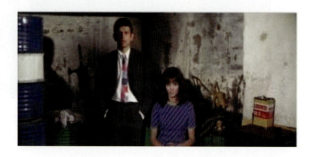
图3-47 绿色与红色作为配角色突出了主角的蓝色

3. 背景色

背景色也叫支配色,支配着整个画面效果和基调风格。前景与背景的对比是最重要的对比,可以明显地分离前景和背景,使之具有更广阔的叙事空间。背景色即使面积小,只要包围主体,就能成为支配色。

4. 融合色

融合色是缓和游离的颜色,常用于缓和色彩之间过于激烈的对立。一种颜色过于突出时,融合色可以起到缓和作用,使画面平稳。

5. 强调色

强调色是小范围内强烈的颜色,它可以使画面整体更加鲜明生动。强调色的色彩越强烈,面积越小,强调效果越好。1969年,由马尔科·费雷里执导的影片《迪林格尔之死》中主人公吃饭的画面中的红色手枪就是一种强调性色彩(见图3-48)。

图3-48 红色手枪成为一种强调性色彩

(五)影视色彩的剪辑手法

在确定影片整体基调与风格的前提下,要使段落与段落之间、镜头与镜头之间保持色彩的一致性或有规律的变化。我们可以利用色彩的相似性实现段落或镜头之间的衔接,色彩在其中可以起到贯穿的作用。这类色彩关系可用于戏剧主线与人物情感、情绪的延续处理。我们也可以利用中间色转换段落或镜头,获得色彩的渐变调子,给人以自然流畅、柔美抒情的心理感觉。此外,我们还可以利用色彩对比和反差转换段落或镜头。

第4章 影视时空造型

第一节　影视场面调度技巧及运用
第二节　影视时空的造型

影片中故事是在一定的时间和空间里发生的。时间和空间又相互交织在一起引发某种解不开的"缠绕",这是一种"美学缠绕"。任何事件或者念头、想法,都必须在一定的时间和一定的空间发生或产生,离开这两个因素,就不可能存在。

影视时空是在审美基础上形成的相互纠缠,是视听语言的美学内核。影视场面调度与影视时空虽然是两个不同的视听语言概念,但是场面调度是在一定的时空里实现的,它不但利用影视时空进行造型,同时还进一步拓展了影视时空。两者相互影响,相互配合,正好利用了时空"美的错位",产生了意想不到的美学效果。没有影视时空就没有场面调度,场面调度是在一定的时空里进行的,甚至可以在不同的时空之间进行游刃有余的调度。

第一节 影视场面调度技巧及运用

一、影视场面调度的基本内容和实质

(一)场面调度的基本内容

场面调度源于法语,有"摆在适当的位置"或"放在场景中"的意思,最早用于戏剧舞台的排练和演出。由于传统戏剧和舞台表演中观众与舞台的位置是固定的,舞台上变化的是人物、道具、背景和幕布,这是在固定场景的有限空间内进行的。观众的视角是被限制了的,观众不能随意走动变换角度去观看,只能任由舞台进行摆布。而这个看不见摸不着的"摆布"就是调度,就是导演事先安排好人物出场的顺序、走位、动作以及道具、灯光、背景、音乐、音响等的变化。随着现代技术不断地引入到舞台表演艺术中,现代舞台表演打破了传统观看视角,充分利用全自动移动舞台、悬浮成像技术、多媒体背景、3D效果设计等表现形式,不光是舞台上的人物、道具、背景、灯光等在变,连舞台本身也可以变化。这些技术都已经成为现代舞台表演不可缺少的重要组成部分,进一步丰富了场面调度的手段。

对于影视来说,场面调度主要包括对拍摄对象(人、物、景)的调度和对机器设备(摄像机、灯光、轨道)的调度。

(二)场面调度的实质

通过对拍摄对象和对机器设备的调度,我们究竟要达到一个什么样的目的呢?无非就是将所要表现的内容都能完整地拍摄记录下来呈现给观众,产生一定的主题意义。它并不是单纯的人或物的走位,也不是机器设备的简单移动。人或物从哪里来,要到哪里去?机器设备为什么要这样移动?这些问题一定是事先设计安排好的,绝不是想怎么动就怎么动。

因此,究其实质来说,影视场面调度是一种蒙太奇手法,是由关联性产生的蒙太奇意义,也

是一种剪辑手法。而它最大的作用就是"引导",是用一双看不见的眼睛和手引导我们去观察和思考。镜头所要表现的内容将会以一种自然而然的方式呈现给我们,这种方式就是调度。如果这种调度方式被观众察觉了,说明调度比较刻意和生硬;如果观众此时此刻最想看的内容没有及时呈现,抑或是呈现了但持续时间太长或太短,都是失败的调度。因为场面调度虽然是引导观众去思考与观察,但是这种引导一定是合情合理的,既符合视觉的逻辑,又符合剧情的发展。很显然,调度的问题既涉及镜头的信息含量,又涉及镜头的时长。

二、影视场面调度的手段

影视场面调度本质上属于空间造型问题,是影视艺术创作过程中对画框空间内各造型元素的布局和安排。一般来说,主要有三种手段:拍摄对象的调度、机器设备的调度以及拍摄对象与机器设备的综合调度。

(一)拍摄对象的调度

严格地说,这种调度只有拍摄对象需要移动,机器设备是固定不动的。它主要是导演依据剧情发展的需要对剧中人或物的位置、动作和运动路线的构思安排,并由此获得人与人、人与物或者人与环境间发生交流时的动态处理效果。由于拍摄时进入画框的内容除了人和物外,还有场景(背景),拍摄对象的调度包括人、物、景的调度。

1. 人、物的调度

在实际拍摄中,被摄人和物是在什么样的环境中以怎样的方式出场是需要认真考虑的首要问题。人、物的每一次出场都应该是有目的和意义的,都应该有其承载的剧情含义。这对于塑造人物形象、刻画人物性格起着重要的作用。

1985年,由林汝为执导的电视剧《四世同堂》第二集中汉奸冠晓荷和二太太尤桐芳在房间里谈话的一幕就采用了人、物的调度。这一场一开始是冠晓荷照镜子梳头发的镜头,一副汉奸的嘴脸与上一个镜头中祁瑞宣的家国情怀形成鲜明的对比。然后镜头缓缓拉出来(机器设备的调度),冠晓荷的二太太尤桐芳上场对镜梳妆。冠晓荷起身让开,殷切地扶着尤桐芳坐下,然后走到桌子前点香烟,紧接着坐在摇椅上优哉游哉地抽烟。此时画面呈现出一个三角形的构图,冠晓荷处于三角形的顶点位置,镜子里的尤桐芳和墙上尤桐芳的大相框分别是三角形的两个端点。当然,我们也可以把冠晓荷身后的茶壶当成是三角形的顶点。单就人物构图来说,是由镜子里的尤桐芳、现实中的尤桐芳、冠晓荷所组成的三点一线。但无论是哪种构图方式,都是为剧情服务的,这是一开始就设计好了的,人、物的运动就是要完成这一设计,完成场面调度。紧接着,冠晓荷起身凑到镜子前与尤桐芳说话,此时呈现的画面是镜子里和现实中的冠晓荷、尤桐芳,画面右下角是不断晃动的摇椅,表现出冠晓荷所说的话都是靠不住的。此时,小崔出现在窗户外,画面中三人迅速变成三角形构图。这一幕室内戏的镜头,除了开头的拉镜头外,整个镜头画面都是人物全景的固定镜头,完全靠人、物自己去完成调度,完成表演。(见图4-1)

2. 景的调度

景的调度指场景的调度,这个场景包括拍摄区域的场地和背景。因为涉及大部件甚至大型舞台和墙面、幕布,这种调度的技术要求高,操作难度大。

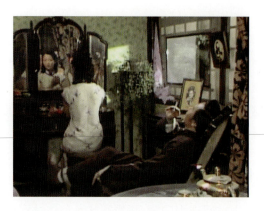

图 4-1　三角形构图完成了人、物的调度

在 2014 年由彼得·杰克逊执导的《霍比特人·五军之战》史矛革大闹长湖镇这一场戏中，火灾场景的调度可谓与人、物的调度相得益彰。随着烈焰的不断增强以及建筑物的不断垮塌，一系列场景的调度变化配合着灾难中逃生的人们，惊恐和慌乱的动作与表情在场景的调度中得以凸显，强烈地刺激了观众的视觉神经，充分调动了观众的参与感（见图 4-2）。因此，场景的调度对于人物的塑造和情节的发展是十分重要的。

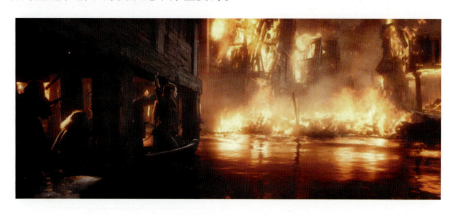

图 4-2　火灾场景的调度充分调动了观众的参与感

除了影视作品外，场景的调度还被运用到当前的各类舞台表演中，与影视技术相结合，形成了人、物、景、机器相配合的综合调度。景的调度往往是靠机器运作实现的，但展现在观众面前或者镜头前的只能是场景，而非机器设备。所以这里我们将场景调度与机器调度区分开来。

当前，越来越多的高科技被运用到场景的调度中。基于信息化程度很高的智能机械化设备的物理平台支撑，场景高度融合了全息投影技术、VR 技术、AR 技术以及智能灯光和全自动移动舞台等先进装备，让场景呈现出惟妙惟肖、如梦如幻的感觉。这也使得现代舞台表演和摄影棚内的影视拍摄实现了实时调度与剪辑制作，对观众观影的感受是来自视觉、听觉、嗅觉、味觉、触觉的多种刺激，真正实现了身临其境的艺术感受。

（1）舞台控制技术。

大型表演的舞台和摄影棚都采用了智能机械化设备，能够实现舞台的平移、升降、旋转、倾斜、变换等多种功能，代表着先进的工业化水平。设备的信息化控制程度都很高，可以实现有线与无线信号的远距离传输，代表着精密的信息化程度。舞台现场调度需要同步精准定位和全自动化控制，同时还要有自动追时功能，实时监控，演出的 3D 布景转换都是在表演过程中直接完

成的,不能产生断档的空隙。因此,自动化控制技术就成了核心技术。

2008年北京奥运会开幕式文艺表演就充分利用了当时最先进的舞台控制技术。如地面升降舞台、多媒体、地面LED系统、指挥系统、通信系统等多种装置都采用了当时的高新技术。光影效果为开幕式的成功奠定了基础,无数只LED将体育场打造成数字时代的多媒体空间。开场的画轴在一个巨大的LED屏幕上打开(见图4-3)。屏幕长147米,宽22米,重量达800千克,是一个科技含量非常高的巨大平台,上面铺了44 000只LED,完全经得住演员踩踏、水浸等考验。升入空中的"梦幻五环",也是由45 000只LED在一张大网上描绘而成,连演员身上的演出服也缀满了LED。演出核心的中心舞台是一个直径为20米的升降台,藏在体育场中央的巨大"地坑"中,"地坑"顶端的盖板可以平移。卷轴和"地球"都是从这个"地坑"升起,其中卷轴预先放置在盖板内,而直径达18米的"地球"先被压缩在地下,这需要很强的柔性。用升降台升起球体之后,演员需要在球体的立面上表演,因此球体升起后又要具有很强的稳定性,才能保证演出安全和效果。"地球"上装有9个轨道,58名演员用威亚拉着,像失重般完成倒立行走及空翻等高难度动作。参加这次表演的所有演员都靠识别码来控制,所有的流程都通过计算机控制,同时采用先进的通信系统,为18 000个演员配备了耳麦。

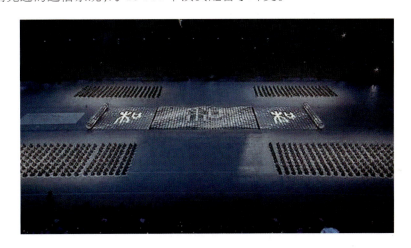

图4-3　2008年北京奥运会开幕式的开场画轴

(2)全息投影技术。

全息投影技术是当前大型舞台演出与影视节目不可或缺的高新技术,主要有空中投影技术、激光束投影技术、雾幕成像技术、360度全息显示屏技术等。空中投影是一种无须依赖复杂设备即可直接在空中显示的技术,可以将互动图片投射在气流形成的墙壁上,由于分子振动不平衡,因此可以形成具有强烈的分层和三维效果的图像。激光束投影是氮气和氧气分散在空气中后,混合气体变成灼热的浆状物并在空气中形成3D图像的技术。雾幕成像依靠空气中的颗粒通过激光在空气中成像,同时,使用雾化设备生成人造喷雾墙,并与雾屏组合,然后将投影仪投影到投影墙上,形成全息图片。360度全息显示屏将图片投影到高速旋转的镜子上,从而形成三维图像。

2019年第七届世界军人运动会开幕式通过应用最新的舞台科技,如人工智能机器人和超高亮度激光投影,实现舞台多维扩展,在视觉上呈现立体多维效果,完成360度全景式、立体式空间表演,带给观众震撼的视觉体验(见图4-4)。

图 4-4　2019 年第七届世界军人运动会开幕式实现 360 度全景式、立体式空间表演

(3) VR(虚拟现实)技术。

VR 技术主要包括模拟环境、感知、自然技能和传感设备等方面。模拟环境是由计算机生成的实时动态的三维立体逼真图像。感知是指理想的 VR 应该具有一切人所具有的感知。除计算机图形技术所生成的视觉感知外,还有听觉、触觉、嗅觉、味觉等感知。自然技能是指人的头部转动、手势或其他人体行为动作,由计算机来处理与参与者的动作相适应的数据,并对用户的输入做出实时响应,并分别反馈到用户的五官。传感设备是指三维交互设备。

(4) AR(增强现实)技术。

AR 技术是一种将虚拟信息与真实世界巧妙融合的技术,将计算机生成的文字、图像、三维模型、音乐、视频等虚拟信息模拟仿真后,应用到真实世界中,两种信息互为补充,从而实现对真实世界的"增强"。

(5) 多种技术的融合。

2022 年第 24 届冬季奥林匹克运动会开幕式表演是科技与人力以及国家综合实力的一次集中展示。演职人员高度服从,听从指挥,齐心协力做好每一个环节,代表着民族凝聚力的强大。舞台的建设和控制,代表着工业化、信息化程度的世界领先。超高清 LED 屏幕显示、人工智能、5G、云计算、边缘计算、VR、AR、裸眼 3D、数字孪生、动作捕捉互动、绿色燃料动能等数十种创新数字科技手段助力导演组将艺术创意变成现实。

11 000 平方米地面显示屏、1 200 平方米冰瀑布、600 平方米冰立方、1 000 平方米看台屏组成了世界上最大的 LED 三维立体舞台。整个鸟巢超大地屏首次实现全 LED 影像,取代了传统的地屏投影。舞台中央有一个巨大的升降台,而雪花台、火炬等众多创意表演均在中央升降台完成。舞台上的地屏(8K 超高清地面显示系统)支持 100 000∶1 对比度、3 840 Hz 刷新率、29 900×15 096 分辨率。地屏由 46 504 个 50 厘米见方的单元箱体组成,总面积达到 11 626 平方米。地屏不仅能呈现裸眼 3D 的视觉效果,而且附带动作捕捉互动系统,实时捕捉演员的行动轨迹来展现互动效果。现场摄像机可实时捕捉场内信号,把演员的图像传回机房,并通过计算机视觉和 AI 算法,提取演员在场内的位置。长 19 米,高 8.75 米,厚 35 厘米的冰五环内部由 360 度 LED 异形屏构成。冰五环在表演开始前藏在冰立方内部,在表演过程中,当激光照在冰立方上做"雕刻"动作时,冰立方内部的冰五环缓缓上升。同时,由 LED 屏组成的冰立方一边下降到舞台内部,一边播放碎冰的 3D 视觉效果。光影艺术与 LED 技术互相配合,形成了逼真的五环破冰而出的视觉效果。冰瀑布与地屏垂直,它是一块近 60 米高、20 米宽的 LED 屏。开

幕式中,冰瀑布与地屏配合呈现出了"黄河之水天上来"的视觉场景。(见图4-5)

图4-5　2022年第24届冬奥会开幕式实现多种技术的融合

北京冬奥会开幕式技术与表演的完美融合是为了给现场和电视机前的观众营造一种惟妙惟肖、身临其境的视觉体验,同时这也是场面调度灵活运用的一个典范。

3. 拍摄对象调度的要求

总的来说,在拍摄对象的调度中要注意以下几点。

一是要先确定好拍摄对象运动的起点和终点位置(运动的点位是可以重复的,即运动路线可以交叉),再确定几个关键的途经点和间歇点位置,最后把这些点串起来就形成了拍摄对象的运动轨迹,即运动路线。运动路线直接形成了拍摄对象在画面中的运动方向,即拍摄对象是从左到右运动,还是从右到左运动;是从上到下运动,还是从下到上运动;是从画面中心向内运动,还是从画面中心向外运动;是沿着对角线方向运动,还是沿着规则的或不规则的几何图形方向运动。这些因素除了会影响机器设备的调度外,最关键的是会影响拍摄对象的运动速度和叙事的情绪节奏,从而直接影响观众的观影感受。

二是要设计拍摄对象在每个关键点位的停留时间。停留时间涉及当前画面信息含量的问题,也是影视节奏把控的关键。

三是要设计拍摄对象在关键点位之间的运动速度。

四是要设计拍摄对象是以入画还是出画的方式沿着运动路线运动。

五是当拍摄对象较多,存在多点联动时,要对拍摄对象进行分组和联动设计。根据画面内容将拍摄对象进行分类,如哪些是人(物),哪些是景,可将相同类的归为一组进行调度设计,再考虑组与组或组与单个个体之间的互动问题,不至于紊乱。

六是要设计好拍摄对象的构图。不管拍摄对象是运动的还是静止的,都存在着一个点、线、面的构图形式。是单点构图还是多点构图?是点与线的组合构图还是线与线或点、线、面都参与的构图?是规则几何图形的构图还是不规则几何图形的构图?此外,拍摄对象的大小、形状、颜色以及所处的画面结构位置和搭配等都是需要提前设计的,否则画面将会十分杂乱。

(二)机器设备的调度

机器设备的调度属于看不见的调度,是完全不展现给观众的一种隐形调度。

1. 摄像机的调度

导演依据剧情发展和角色状态选择镜头运动方式和摄像机运动形式。根据镜头的造型手段，可以从摄像机的运动方向和摄像机的运动方式两个方面来进行调度。

(1)摄像机的运动方向和路径。

影视艺术的创作空间具有进行360度全方位调度的特征和优势。空间中有多少个面，摄像机的运动方向就有多少种，一般来讲，不外乎横向、纵深、上下、倾斜、环形、非规则等几种大方向。

1987年由贝纳尔多·贝托鲁奇执导的电影《末代皇帝》中少年溥仪与庄士敦吃饭的那一场戏就充分运用了摄像机多个方向的综合调度。溥仪起身寻找宫外五四运动人群的抗议声，镜头紧紧跟随他向右移动，从屋内移向屋外。随着溥仪趴在地上寻找声音的动作，摄像机也同时向下移动，以便全面展示溥仪的动作。然后摄像机越过溥仪，向前、向上、向左、向左下移动，形成了一个类似于环形的移动，对宫墙进行了环顾，并加入画外枪炮声、人群的惊恐声、马的嘶叫声，使观众急切地想知道宫墙外发生的事情，这也是少年溥仪此时最想知道的。镜头继续移进屋内，庄士敦入画向前走动，镜头也随即向后向右移动，让庄士敦与溥仪同框(此时溥仪已经站起来，转向庄士敦)。这是一个长镜头，在这个镜头中，既有溥仪的动作，又有摄像机的自主运动。而这种自主运动其实是溥仪的主观镜头。溥仪虽然趴在地上听宫外的声音，但是摄像机并没有就此止步，而是顺着宫墙环顾了一周，这其实是溥仪的视角，是他的内心世界在感知外面的世界。摄像机环顾宫墙之后落到庄士敦身上，由庄士敦进一步解释声音的由来。摄像机的运动方向看似是环形，其实是由人物外形移动到人物内心，再回到人物外形上(见图4-6)。

图4-6　摄像机的环形运动模拟人物内心的变化

(2)摄像机的运动方式。

摄像机的运动方式不外乎固定镜头和推、拉、摇、移以及由此产生的组合式综合运动镜头。在摄像机的调度中，首先应该确定机器设备的运动路线，然后再设计运动方式。当然，无论机器设备怎么调度，都要围绕拍摄对象调度展开。机器设备一旦运动，必须有充分的造型和叙事理由，不然就是妄动。

2. 灯光及其他设备的调度

灯光造型是现场造型中十分重要的，可以起到烘托现场氛围、刻画人物形象以及升华主题的作用。灯光的调度既可以是配合拍摄对象和摄像机进行灯光的点亮与熄灭、明亮与昏暗以及色彩变换等的调整，又可以是改变光位和角度，达到某种造型效果的要求。但是灯光的调度难度很大，在调度过程中容易产生阴影和画面色温的变化。

其他设备的调度包括控制各类机器设备和场景道具运行的轨道、威亚以及音响系统等的调度。

(三)拍摄对象与机器设备的综合调度

具体的场面调度往往是一种综合调度,即拍摄对象和机器设备一起调度,相互协调,统筹配合。二者和谐互融的双重运动性调度可以使演员表演的外部动作与内部情绪贯穿如一,深入揭示人物与人物、人物与物体、人物与环境之间的融合关系,从而使画面造型获得自然流畅且富于剧情内涵的艺术效果。

2005年,顾长卫执导的电影《孔雀》中有一场戏是张静初饰演的高卫红将降落伞绑在自行车上自由奔放地骑行。高卫红给自己做了一个降落伞,并将降落伞绑到自行车后座上在街上骑行,众人都立足观看这不可思议的一幕。紧接着果子骑车从画面左边入画,看见高卫红后玩了一个"漂移"动作。这个镜头本来是紧紧跟着高卫红在移动拍摄,当果子出现后,镜头与高卫红擦肩而过,随即落到了果子身上,然后果子追卫红,镜头跟上果子。这个镜头就是一个由人物A到人物B的交接调度,镜头在两个人物之间切换,并始终锁定某个人物。卫红张开双臂,大声呼唤,享受着别人羡慕和鄙视的目光,小孩子们在后面追卫红,果子也在后面追她,一会儿骑在她前面,一会儿落在她后面,在一个完整的追移镜头中形成了位置的变换。母亲提着菜篮,看到"不成体统"的女儿,去抓降落伞,最后一把揪住降落伞,卫红和母亲两人摔倒,果子骑车停在旁边。母亲追卫红这个镜头是一个追移的长镜头,调度难度很大,既要让母亲跟上降落伞,摄像机还要跟上母亲,最后二人摔的位置还要匹配。人要配合机器,机器要配合人,哪一个方面出问题,都会造成调度失败。卫红在左边,自行车在中间,母亲在右边,果子在上方,三个人和一个物形成了三角形构图。母亲坐在地上羞愧地拖着降落伞,卫红气愤地爬起来离开,果子立在那里注视着卫红离去。群众异样的眼光、小孩子的追赶、卫红的奔放、果子的热情、母亲的羞愧共同完成了拍摄对象与机器设备的综合调度(见图4-7)。

图4-7　三角形构图实现拍摄对象与机器设备的综合调度

1985年,林汝为执导的电视剧《四世同堂》第二集中有一场汉奸冠晓荷、大赤包欺负车夫小崔的戏。车夫小崔在外面叫冠晓荷,冠晓荷从画面左下角走出房间,来到庭院中。小崔一直站在左边,冠晓荷走到右边,镜头随即修整画幅往左边移动,将庭院中的植物作为前景,使二人处于一种平衡的势力,形成一个正面居中镜头。在镜头的移动中,一个老妈子从右边入画,进行对角线移动,走上台阶去掀门帘,迎接大赤包的出场。大赤包端着杯子出来刷牙。三人形成了一种三点构图关系,也是一种三角形的关系。大赤包是这个三角形的顶点,显然处于强势地位。

她听着冠晓荷和小崔的对话,显得很不屑一顾,刷牙的动作中传递出傲慢和霸道的信息。紧接着,大赤包发话,让小崔滚蛋,冠晓荷转身离场,镜头直接推向大赤包和小崔,画面中只剩下二人。二人一高一低,是一个两点的对角线构图,开始展开交锋。大赤包从台阶上走下来,与小崔形成一个水平高度。她给了小崔一巴掌,随即画面变成全景,冠晓荷和两个女儿一同登场,他们都在劝大赤包,各有各的动作,各有各的台词,随即把大赤包劝进屋里。进屋后,大赤包居中坐着,生气地抽着烟;两个女儿在左侧立着,小女儿拿着大赤包的衣服;冠晓荷站在大赤包右边,不停地劝着大赤包,最右边是一个鱼缸,人物处于一种较为分散的构图关系中。紧接着,冠晓荷从右边走到左边坐下,镜头也随着他缓缓地移动。当听到冠晓荷要为日本人做事,马上就要飞黄腾达的时候,大赤包立刻高兴起来,上前来到冠晓荷身边憧憬着"美好"的未来。两个女儿也迅速跟进,四人处于一种很紧密的构图关系中(见图4-8)。大女儿显然对谈话内容不感兴趣,随即离开;小女儿很感兴趣,一直在高兴地听,也为她日后当日本人的特务埋下了伏笔。画面继续修整为三人的构图,最后推到大赤包身上,定格为一个脸部特写,为下一场戏的转场做好准备。

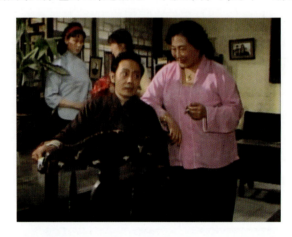

图 4-8　人物紧密的构图关系实现拍摄对象与机器设备的综合调度

以上三种调度方式充分说明场面调度是一个多种因素综合运动的复杂过程,在具体调度中应该注意以下几点:

第一,在场面调度的设计中,不管采用哪种调度方式,首先要设计拍摄对象的调度,因为机器设备的调度也是基于拍摄对象调度来设计考虑的。先要确定拍摄对象的运动路线和运动方式,然后才能进一步考虑机器设备和背景道具等的调度。

第二,只有在一场戏的总体场面调度确定之后才能具体去设计一个个单独画面的调度方式,也就是主镜头和插入镜头的关系。

第三,既要考虑单镜头的叙事效果与造型美感,还必须考虑镜头与镜头之间的衔接效果,如拍摄对象和镜头的运动方向问题、相同方向和不同方向的衔接问题。如果只考虑单镜头的调度而不顾镜头的衔接,则单镜头的调度可能会产生混乱的感觉,导致整体场面调度的失败。

第四,场面调度是一个构图的过程,涉及人物关系、景别、角度、方向以及光影、色彩的造型,是多种造型手法的综合运用。在具体调度中始终要具备构图思维,思考拍摄对象之间的关系、镜头与拍摄对象之间的关系,这是形成影片画面张力的关键。

三、影视场面调度的功能

影视场面调度在运用上具有多种功能,在多种调度方式的综合运用下,在相同场景和不同场景,或者在单镜头和分镜头等不同形式下形成变与不变的美学造型。具体来说,影视场面调度具有推动故事情节、变换时空、变换视角、变换情绪以及变换意义等功能。

(一)推动故事情节

影视场面调度很核心的一个功能就是叙事,影视场面调度可以推动故事情节的发展。在一个完整的调度过程中,要交代主要人物、主要动作、主要环境,即交代主要事件。一场戏可以由多个镜头组成,也可以由一个镜头完成,主要看导演的表现风格和本场戏更适合采用哪种表现方式。在交代主要事件的过程中,场面调度显得尤为重要。调度紧密,则让观众感觉节奏紧凑;调度松散,则会让观众感觉拖沓。2004年,由杜琪峰执导的影片《大事件》开篇6分47秒的长镜头为我们展示了警察和抢匪枪战的一场戏。通过枪战,不断地将故事信息传递给观众,推进故事的发展。由于是长镜头,又涉及枪战、打斗等镜头,场景的变换又十分迅速,场面调度的设计与执行成为这个场面是否拍摄成功的关键。

(二)变换时空

影视场面调度能够实现时空的变换,统一时空,将观众的审美统一在一个完整的时空里。2018年由瞿友宁、许玮执导的电视剧《动物系恋人啊》中,为揭开秦浩和芬妮当年的误会,男主角王大树来到当年的事发地,在老板的讲述下,画面为我们呈现了秦浩当年借酒浇愁的一幕,而随着王大树的视线,我们还看到了当年的芬妮躲在角落里默默地看着秦浩。王大树等人根据老板的讲述,凭借回忆和想象,与当年的秦浩、芬妮共处于一个时空中,不同时空的人被统一在一个相同的时空里,丝毫没有违和感,因为这种表现手法常用于传统戏剧舞台,观众完全能够接受。接下来,王大树去新加坡的鱼尾狮公园找到了当年误会事件的发生地,而碰巧中年秦浩也同时来到。王大树推测当年秦浩受伤后在公园寻找芬妮的情景,而中年秦浩也在回忆当年自己受伤后的情形。青年秦浩在王大树和中年秦浩的眼中交会成同一个人。他们共处在一个画面中,王大树与中年秦浩同处于一个现实时空,青年秦浩在他们身旁演绎当年的故事,形成了时间和空间的统一。这是由时空上的交错变化为时空上的交会,由不同时空的相同主角串联起不同时空的人物。采用这种调度手法可以节约叙事时间,避免场景的频繁转换,更重要的是实现了时空的变换与统一(见图4-9)。

(三)变换视角

影视场面调度可以实现视角的变换,这个视角可以由同一个主角进行变换,也可以在不同角色之间变换,其变换方式是灵活的。

2018年,在大型场景式读书节目《一本好书》第二期《万历十五年》中,王劲松饰演老年万历皇帝,以独特的视角,还原了一个真实的、有血有肉的万历皇帝,用影视化的方法将其呈现在观众面前。通过戏剧化手段,将万历皇帝从陵墓里复活,再通过老年万历的视角去展现青年、中年和老年的万历皇帝经历的不为人知的故事。这个节目介于舞台剧、影视剧和电视节目之间,称

图 4-9　影视场面调度实现时空的变换与统一

得上是三者的融合。从电视观众的观影角度去审视，这个节目的场面调度既有时空的变换，又有视角的变换，或通过人物对话的内容调度，或通过人物的动作和眼神调度，或通过剧情本身的逻辑发展顺序调度，整个变换的过程自然、流畅(见图 4-10)。

图 4-10　场面调度实现视角的自然变换

此外，在调度过程中，使用蒙太奇的关联性原理，可以巧妙地实现影片情绪和意义的变化，可以结合蒙太奇的造型设计来思考，这里就不再赘述了。

四、影视场面调度的创作规律

影视场面调度不仅仅包括单镜头的调度，同时还包含一场戏的整体性调度，既要考虑单镜头的叙事效果与造型美感，还必须考虑镜头与镜头之间的衔接效果，考虑镜头之间的景别和角度等方面的变换所带来的视觉冲击及情绪感受。只有在一场戏的总体场面调度确定之后才能具体去设计一个个单独画面的调度方式。影视场面调度虽然复杂，但是在具体运用上是有一定的规律的。这里介绍两种调度法则，即"接力棒"法则和构图关系法则。

(一)"接力棒"法则

我们在讨论场面调度实质的时候提出场面调度是引导观众去思考与观察。那么这种引导是靠什么来实现的呢？我们总结为"接力棒"。这根"接力棒"可以被看见，也可以看不见，但它一定存在于调度中。有些影视场面调度以画面中的某个人或物作为"接力棒"来引导观众的视线，通过一个人或物引出另一个人或物，实现"接力棒"的移交，再由另一个人或物引出其他人或物。这些人或物通过动作、眼神和移位来引导观众的视线，方式方法是多样的。除了人或物的引导外，还可以通过色彩、光影、声音等来进行"接力棒"的移交，从而保证调度的自然与流畅。

2006年，尹力执导的影片《云水谣》中，开篇长达6分钟的长镜头充分体现了"接力棒"法则的运用。这个长镜头展现了20世纪40年代台北街头巷尾的生活场景，从擦皮鞋开始，镜头的"接力棒"由奔跑的人群转移到吊篮，再由吊篮转移到楼上唱戏的人。紧接着，随着胡琴、快板的声音，观众会很自然地去寻找声音，"接力棒"很自然地传到了室内木偶戏舞台。在展现完整个场景后，镜头往后退，透过窗户移到室外，展现屋顶的场景。紧接着敲锣打鼓的声音出现，镜头边后退边下降，将"接力棒"传递给了婚礼现场。然后一个货郎走过婚礼现场，"接力棒"移交给货郎、送报纸的人、玩耍的小孩等，最后落到片中男主角陈秋水手中，镜头结束。从大街到小巷，一个个不同生活角色的人物串联和支撑起了这个镜头，实现了在单个镜头内拥有多个时间、多个空间和多个事件的造型效果。

(二)构图关系法则

我们在前面讨论过一些构图的技巧，这里的构图关系法则就是运用某种技巧的原因，也就是我们为什么要采用某种技巧去构图。这里面涉及一个构图关系法则，也就是被摄人、物、景以某种形式呈现以及放置在画面的某个位置的理由。当被摄人、物、景在画面中以某种色彩、影调、轮廓以及某种运动路径和形式呈现的时候，必将处于某种构图位置上，而这种呈现形式和位置关系就形成了画面的张力结构。也就是说，没有这种张力结构，整个画面就会失去均衡，或者散乱，不能传达出主题意义。这种张力结构的实现就是一种场面调度。在具体的调度中，我们必须遵循这种法则，哪怕是静态画面，也是一种相对静止状态的调度。被摄体的布局和出入镜形式本身就是一种调度。

第二节　影视时空的造型

有时间就有空间，有空间就有时间，时空不能割裂。我们始终面对的是银幕，观影空间在哪里？时间在哪里？怎么感觉到的？抽象的时间借助空间中万物的运动变化，显示时间的存在与运转；空间的变化与扩展，又依赖时间的流动得以具体展示，进而给人以具象的感知。影视的艺术化时空可以通过对镜头的非线性编织与组接，任意地分割或组合时间和空间，实现对时间和空间的主观化掌控，使影视作品完成叙事、传情和表意的艺术任务。

一、影视时空的概念

影视时空是一种非自然流程、非生活流程的假定性时空。影片从繁杂无章的生活时空碎片中艺术化地提炼作品所需要表现的情节和细节,然后将有价值的时间和空间片段交叉组合在一起,进而创造出自然界并不存在的、服务于剧情发展需要的、连续流动的假定性时空。如果详细划分,影视时空可以分为叙述者的时空、剧中人物的时空、观众观影的心理时空三种。

影视时空是经过蒙太奇思维实现的,是取舍和重新组合的结果,是有选择性的,而不是对现实存在的全部接受。一部影片的物理长度是有限的,但它所能呈现和表达的时空是无穷的。蒙太奇的本质就是对影视时空假定性和主观性的认同。

(一)影视时间

电影诞生之初拍摄的大约120部电影,均是一个镜头就是一部电影,如著名的《工厂大门》《火车进站》《出港的船》《水浇园丁》等,都只有一个镜头,其影视时间大致等于现实时间。不久,梅里爱、格里菲斯、爱森斯坦等人相继通过对电影镜头分切、电影特技制作和蒙太奇思维的探索,使影视时间的含义发生了根本性、革命性的变化。

一般来说,影视时间分为放映时间、叙事时间、观影心理时间。放映时间表征的是影片的物理长度,影片有多长,其放映时间就有多长;叙事时间是叙述者讲述的影片情节发生的时间,时间跨度可大可小;观影心理时间是观众观看影片时的接受时间,跟观众的文化层次和文化传统有关系。

(二)影视空间

影视空间主要有两个:一个是银幕或屏幕所占的空间,这是一个真实的物理空间;一个是观众在观影时所产生的加入了逻辑思维和想象的被延伸了的观影空间。

影视空间可以任意延伸、压缩、自由转换、突然切割、跳跃,可以对一系列现实空间的片段进行选择、取舍,按剧情和人物情绪发展主线来编织组合成影片新的艺术空间。如1925年,由谢尔盖·爱森斯坦执导的《战舰波将金号》中,用不同空间方位的镜头来表现水兵摔盘子的场景,有力地强化和渲染了水兵起义的坚定决心(见图4-11)。

图4-11　用不同空间方位的镜头来强化和渲染水兵起义的坚定决心

同一时间的不同空间,经常会用分割画面或画中画的方式来实现空间关系的表现。这样可以有效地扩展影视作品的信息容量,增强影视作品内外部节奏的变化和艺术表现力。如2009年,电影《风声》中,用画面分割的方式,将五位主人公写简历的情景压缩组合到同一画面空间里,有效地压缩了时长,强化了节奏,提高了单幅画面的信息饱和度。

当前,随着科学技术的发展,利用悬浮成像技术开发的空气成像,或者说是裸眼3D技术已经出现。空气成像技术是根据光场重构原理,将分散的光线重新汇聚在立体世界,不需要任何介质,就可以直接成像。空气成像这项技术,不只应用在电影院、博物馆等公共领域,在私人领域也有广阔前景,家家都可以在客厅里观赏真正的立体电影。3D电影是依据光的偏振原理,借助3D眼镜实现的,只是这种技术多少有点"欺骗大脑"的意思。全息投影也需要特定的介质,比如需要全息膜或者水雾膜来反射光。因此,我们的观影空间正在发生划时代的变革。

二、影视时空的建构方法

利用镜头对影视时空进行建构就是控制电影的时空。控制住电影的时空也就把控住了影片的叙事节奏和风格,对于剧情的发展非常关键。这里主要介绍以下几种建构方法。

(一)利用变格技巧

利用升格、降格、定格等技术手段可以破坏现实时间固有的连续性,使时间压缩、拉长、中断、逆转、停滞。如王家卫执导的《东邪西毒》中,几乎所有武打场面都通过升格镜头拍摄,拉长镜头时间,充分展现人物复杂的矛盾心理(见图4-12)。

图4-12 拉长镜头时间表现西毒内心的无尽孤独

(二)利用插入镜头

这是一种时空抵消法。两场戏之间插入一个地点为背景空间的画面可以有效地控制影片的时空。这种插入分两种情况,一种是从距离上进行改变,一种是从画面的动静状态上进行改变。插入画面的背景空间与上下两场戏的背景空间相距越远,越会让人觉得两场戏间隔的时间很长。在上下两个镜头或上下两个段落之间插入静态的画面,比插入动态的画面更有时间流逝的效果。因为一幅静态的画面,很难表达任何具体的时间感受。它不涉及时间问题,因而也就能代表任何时间的非确定感受。如一些空镜头的插入,可以表现时间的流逝。

(三)利用景别变化

宏大场面的全景镜头与特写、近景会带来明显不同的时间感受。如战争片中,全景的进军速度感觉比较缓慢,近景、特写的拼杀动作,却会感觉十分迅速。

(四)利用场面调度

对于拍摄主体的横向调度和纵向调度,所获得的时间感受也会有较大差异。横向调度的视觉效果更具力量和速度,纵向调度的视觉感受相对缓慢。景深镜头也可以使单镜头的信息含量、构图层次得以有效扩展。此外,场面调度可以实现现实时空和过去、未来时空的调度,并且将三者有机地组合起来,营造出排比、对比、递进、联想等叙述效果。

(五)利用长镜头

从控制影视时空的意义上来讲,长镜头分为单时空长镜头和多时空长镜头。单时空长镜头主要在于使单个镜头得以全面呈现事件的进程,不仅令画面包含更多信息,更重要的是强化叙事空间的现实感。这类长镜头如实记录了事件的原貌,其表现对象和叙事进程具有高度的相对统一性。这类长镜头在时间结构上具有时间进程的连续性,在空间结构上能够在运动过程中模拟人眼的视觉,可以展现现实空间的全貌。多时空长镜头是在单镜头的内部出现了两个或更多的时空和事件。这类长镜头将不同影视时空串联在一个镜头之中,突破了巴赞的长镜头概念,极大地增加了画面的信息含量,从而带来了电影语言时空意识和艺术观念的更新。如1997年,由罗伯托·贝尼尼执导的影片《美丽人生》中,女主角走进花房后,镜头缓缓推上去,但并没有一直跟着,而是稍作停顿后缓缓拉出来,出现了第二个时空,表现了时间的不经意流逝(见图4-13)。

图4-13 进出花房,已是两个时空

(六)利用情节和细节

一部影片如果没有精彩感人的情节和细节,镜头缺乏信息饱和度,哪怕只有几分钟,也会给

观众造成冗长拖沓的感觉。相反,如果画面有内容张力,不断有新的信息注入和散发,即便是长镜头,观众也会为剧情或人物的情感纠葛所吸引,甚至忘记时间的流逝。

三、影视时空的主要结构

根据影视时空在叙述结构上的特点,我们可以将影视时空分为线性时空和非线性时空。

(一)线性时空结构

线性时空结构是以事件和人物内外部动作发生、发展的时间顺序,或者是以认识事物的逻辑渐进过程作为线索和依据来架构影片的时空结构,也叫顺时空结构或自然时空结构。这种时空结构由核心事件和主要人物动作线索来贯穿整个作品,追求因果关系,线索单一,以顺时空为序,环环相扣,层层推进。从情节的安排上来说,这种结构严谨规整,首尾呼应,段落之间过渡自然流畅,适合于事件纠葛性强、人物关系不复杂、主题明确的影片,是一种直线型思维模式。但这种结构也有它的局限性,比如难以对作品需要的各种复杂形态进行多侧面、多线条、全方位的关注和展示,包容性较差。

(二)非线性时空结构

这种结构打乱了自然时空的线性顺序和流程,以一种割裂的时空面貌来展开叙事,具有主观性和自由性。这种结构又可以细分为交错式时空结构、板块式时空结构、套层式时空结构、综合性时空结构等。

1. 交错式时空结构

这种结构是一种网状结构,是将经过提炼的剧情内容与人物内外部动作的不同时空片段进行有机的交错组合,注重故事的编排和人物关系设置的交织纠缠、对比并置等戏剧化效果,主要表现在时间、空间、视点的交错上。时间交错主要是将过去、现在、未来等多种时空交叉组合,形成与作品内容匹配的某种独特的时空结构形态。空间交错主要是安排不同空间,使其并列、相互穿插、相互渗透,造成全剧与段落空间多变、视觉冲击强烈的银幕效果。视点交错主要是借助不同人物的视点,从各个侧面观察、分析同一人物或事件。如电影《罗生门》中以死去的武士还原事件真相,巫女在下午出现,带来了阵阵阴风。可镜头一转,变成了一个午后有阳光的场景。可这并不矛盾,武士处于阴凉的树荫下,这和上一个镜头里他在阴风阵阵的地狱中受苦是一致的。(见图4-14)

2. 板块式时空结构

这种结构也叫框架式时空结构、散文化时空结构。影片的动作线与动作线之间、片段与片段之间,在情节上不一定连贯,并且有时甚至连主体都不相同。各板块之间,常常是通过对不同剧情和人物的演绎来构成对比并置的叙事逻辑关系,围绕一个大主题展开和推进剧情。

1997年,张杨执导的电影《爱情麻辣烫》中,分别展示了《声音》《照片》《玩具》《十三香》《麻将》五个彼此独立的小故事,由一对恋人结婚前的几个准备事件进行串联,共同构成了一幅丰富精彩的现实爱情与婚姻的人生画卷(见图4-15)。

2019年,由陈凯歌担任总导演,张一白、管虎、薛晓路、徐峥、宁浩、文牧野执导的影片《我和

图 4-14 不同的视角，存在不同的看法

图 4-15 板块式时空结构围绕一个大主题展开和推进剧情

我的祖国》讲述了新中国成立 70 年间普通百姓与国家息息相关的故事。七个 20 分钟左右的短故事彼此独立，但都以小见大，选择小人物，在小的时间范围和场景内，通过发生的小事件，去展现大的爱国情怀（见图 4-16）。

3. 套层式时空结构

套层式时空结构也叫嵌套式时空结构，是一种戏中戏的时空结构。这种时空结构通常从一

图 4-16 短故事彼此独立,以小见大

个时空引出第二个时空,再从第二个时空引出第三个时空或更多时空,使人物的个性色彩层次更加丰富,也为表现剧情冲突和人物情感纠葛创造了更多机会。

4. 综合性时空结构

综合性时空结构是线性时空结构与非线性时空结构的融合,在按线性的顺时空展开叙事的同时,又以交错式、板块式或套层式时空结构的方式来安插倒叙、追忆和想象的内容。如1983年,由吴贻弓执导的电影《城南旧事》讲述了英子与秀贞、小偷、宋妈的三段经历,每个片段都相对独立,但被一种整体情绪内核所贯穿。因为在每一段故事的结尾,故事的主角都离"我"而去,不断的离别,构成了该片的戏剧内核(见图4-17)。

图 4-17　综合性时空结构打破时空界限，采用整体情绪内核贯穿

第5章 影视视角运用

第一节　影视视角的建立和聚焦方式
第二节　影视视角的选择

第一节　影视视角的建立和聚焦方式

一、影视视角的建立

(一)影视视角的概念

视角也叫视点,是作者描述事件和人物时所采取的立场和方法。视角也是材料(图片、文字、视频、音频等)提供给读者与观众的接受模式。在影视视角中,视角代表整个影片故事的观察者,通过摄像机的取景框来观察。视角是有人称的,但是视角不等于人称。华莱士·马丁说:"叙事视角不是作为一种传送情节给读者的附属物后加上去的,相反,在绝大多数现代叙事作品中,正是叙事视角创造了兴趣、冲突、悬念,乃至情节本身。"因此,影视视角是一种叙事方式。

(二)影视视角的分类

由于观众接受角度的不同,影视视角的分类比较复杂。我们可以从性别上分为男人视角和女人视角;从年龄上分为成人视角和儿童视角;从生活水平上分为富裕阶层视角、一般阶层视角、贫穷阶层视角;从认知水平上分为高认知视角、一般认知视角、低认知视角;从对事件的讲述上分为外聚焦视角、内聚焦视角、零聚焦视角。影视视角的分类是复杂的,但是必须有一定的标准,否则会出现视角错乱,造成观众思维混乱。

(三)影视视角的导向

影视视角具有关键性的导向作用,它可以提供特定的立场、特定的距离、特定的方位、特定的角度,如果没有这些特殊的规定,也就是没有给观众树立起一个故事讲述规则,整个影片的叙事将会含混和错乱。一般来说,电影经常以一个角色为中心,这个角色就成为电影中具有支配力的视角。同时,要让观众经历角色的感情状况,仿佛他们本身就是这个角色一样,这样才能建立起观影时观众视角的观念,完成视角的导向功能。

(四)影视视角的叙述者

不管是文学、影视还是其他艺术形式,都有一个叙述者。这个叙述者就是整个艺术内容的讲述者,它既可以是人,也可以是物;既可以出现,也可以不出现;既可以是镜头画面,也可以是声音;既可以完整讲述,也可以有限讲述;既可以说真话,也可以说假话。在影片中,叙述者往往以镜头形式出现,不一定非得有一个实在的讲述人在讲述,往往是摄像机镜头看似不动声色地向观众讲述故事。至于观众能看到什么,以什么样的方式去观影,都是摄像机镜头在控制,完全不受观众控制。当然,这个叙述者并不是万能的,它也未必能全面洞悉周遭的一切,它也可能以

偏概全,也可能观察错误,也可能被欺骗。

如电影《泰坦尼克号》中年老的 Rose 追忆往昔,向大家讲述她心里藏了几十年的故事:"泰坦尼克号沉没的时候,有 1500 人掉进大海。二十条救生艇就在附近,只有一条回来救人。一共救了 6 个人,包括我,6 个,1500 人只活了 6 人。后来,小船上的 700 多个人就在大海上等着,等着活,等着死,等着忏悔,遥遥无期。"然后 Rose 将海洋之心抛进了大海送回 Jack 身边。(见图 5-1)

图 5-1　以 Rose 的视角讲述当年的那场灾难

二、影视视角的聚焦方式

影视视角的导向就是要提供特定的立场、距离、方位、角度,而观众只能顺着这个导向去观影。具体来说,这就是一种聚焦方式,用摄像机镜头锁定观众的视线,实现导向的意义。从这种意义上来说,影视视角可以分为外聚焦视角、内聚焦视角、零聚焦视角。

(一)外聚焦视角

外聚焦视角也叫外认知聚焦视角、行为主义叙事、纯客观叙事。这种聚焦的视角是叙述者知道的没有人物知道的多。叙述者只描述它所看到的或者人物所看到的和听到的,不做主观评价,也不分析人物心理,因为叙述者认知有限。

这种视角是一个局部的、受限的视角,它通过故事中的人物所经历的、看见的、听见的和理解的来进行表达。"天真"的故事讲述者往往被蒙在鼓里,压根儿就不知道自己所处环境的情况,或装作不知道。讲述者隐藏在镜头后面,努力把人们的注意力从自身的活动上引开,以人物的操纵替代自己作为叙事权威。由于叙述者的作用被减至最低限度,因此这种聚焦方式很容易造成神秘感和悬念,从而留下叙事空间。这种叙事方式将观众的视点始终限制在人物的认知之中,提供一些不确定的信息给观众,使他们所能知道的信息尽可能少,从而让观众用自己的判断、猜测和推理来弥补不完全、不确定的信息带来的空白。

1960 年,阿尔弗雷德·希区柯克执导的电影《惊魂记》中玛莉莲之死作为一个悬念,始终牵

动着观众的心。但是观众只能随着玛莉莲的姐姐和玛莉莲的男友加入警方的调查,在逐步侦查下才最终水落石出。希区柯克的悬疑电影将这种叙事方式发挥到了极致。诺曼有精神分裂症,是杀人凶手。但是从玛莉莲、玛莉莲的姐姐和玛莉莲男友的视角看去,似乎一切都很正常。观众还真的以为诺曼的母亲就在楼上,是诺曼的母亲杀害了玛莉莲。这里的误会都是由受限的视角造成的,因为叙述者知道的没有角色知道的多,叙述者呈现给观众的影像材料少之又少,很容易让人产生误会。(见图 5-2)

图 5-2　外聚焦的受限视角制造悬念

2015 年,由 Tomas Mankovsky 执导的微电影《Grace》,在短短的不到 4 分钟时间里,向观众讲述了一个关于少女暗恋的悲剧故事。少女 Grace 深深地迷恋着男生 Connor,但是难以开口表白。她发现了车祸现场,守着 Connor 的尸体,不但没有害怕,没有报警,反倒是想象 Connor 已经复活,跟他对话,并把初吻给了一具冰冷的尸体。但是观众最初并不知道她暗恋的男生已经死去。观众顺着 Grace 的视角看去,看到她与 Connor 对话的场面,直到最后 Grace 离开车祸现场,镜头拉出大全景的时候,观众才恍然大悟,谜底才揭晓。如果一开始就揭晓 Grace 在亲吻尸体,观众在情绪上会很难接受,甚至会很反感。但是影片通过 Grace 与"复活"的 Connor 之间的对话,层层深入,让观众逐渐感受到这种初恋的纯真。后面谜底的揭晓,瞬间毁掉这种纯真,让观众感受到强烈的反差和冲击,形成一种情绪上的张力。这就是受限的视角带来的叙事效果。(见图 5-3)

图 5-3　外聚焦的受限视角制造情绪张力

(二)内聚焦视角

内聚焦视角也叫内认知聚焦视角、主观主义叙事,这也是一种受限视角。叙述者只讲述人物所知道的,叙述者知道的和人物知道的一样多,人物不知道的,叙述者也不知道。

这种视角的特点是整个事件都由卷入事件中或知道整个事件的人物来叙述。叙述者可以是一个人物，也可以是几个人物轮流充当，既可以是第一人称，也可以是第三人称。这种视角大致可分为单一人物视角、多个人物视角和多重视角。

1. 单一人物视角

单一人物视角是指事件通过一个人物来叙述，影片所叙述的事件仿佛经过某个人物知觉的过滤，由剧中单一人物的视点展开叙事，通常表现为第一人称视点。观众所能得到的信息只是叙事中第一人称自身对客观事件的主观描述和主观感受，观众基本上被限制在这一视点之内。

2005 年，由安德鲁·尼科尔执导的电影《战争之王》中，一颗普通的子弹从制造到运输、交易，到上膛，到发射出去，都是以这颗子弹的视角出发，引导观众去了解和认知战争的残酷。值得一提的是，影片采用轻松愉悦的音乐调子，与子弹杀人武器的本质之间形成鲜明的对比和反差。（见图 5-4）

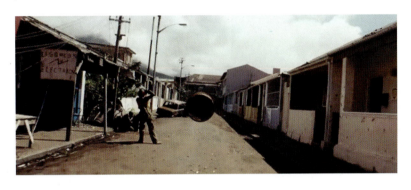

图 5-4　单一人物视角表现对客观事件的主观描述和感受

1995 年由姜文执导的影片《阳光灿烂的日子》中，影片以马小军作为第一人称来进行回忆和叙述，但影片里出现了两个"我"，这两个"我"一个是当前叙述者"我"，一个是当前的"我"讲述的过去的那个"我"。如马小军、米兰、刘忆苦一起过生日的一幕，当前的"我"叙述了一个虚假的故事，但是用画外的笑声及时制止了这一荒诞的行为，于是"我"老老实实地凭着记忆再次讲述了一个真实的故事。（见图 5-5）

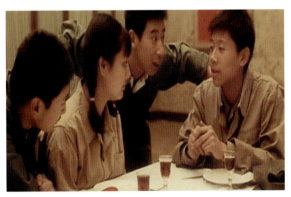

图 5-5　"我"叙述了一个报复刘忆苦的虚假故事

2. 多个人物视角

多个人物视角是指焦点人物随影片的进展而发生改变，由剧中多个人物的视点展开叙事。

如1940年,由奥逊·威尔斯执导的电影《公民凯恩》中,五位知情人从不同的视角去观察和评价凯恩。

3. 多重视角

多重视角是指同一事件根据不同人物的视点被多次提及。如1950年,黑泽明执导的电影《罗生门》中,不同人物对事件本来的面目有不同的解释,观众并不能确定哪个版本才是事情的真相。又如2002年,由张艺谋执导的电影《英雄》中,刺杀事件的真相根据不同的视角被反复讲述,直到最后才水落石出(见图5-6)。

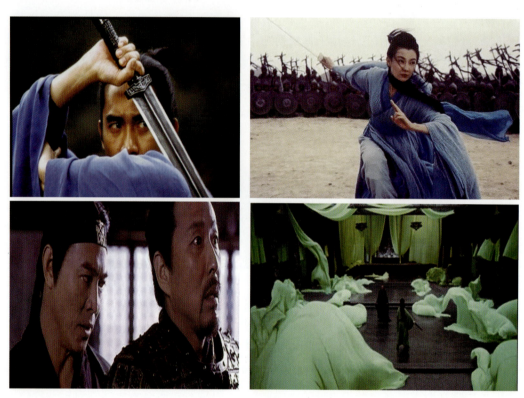

图5-6　通过多重视角,寻找事件真相

影片采用内聚焦视角展开叙事,能够逐渐地澄清事件,让观众与影片中的当事人同时获知事件的真相,起到层层深入、步步逼近的作用,充分调动观众的参与性。

(三)零聚焦视角

零聚焦视角也叫无聚焦视角,即我们所说的"全知视角"。叙述者比任何人物知道的都要多,有权利说知道并且可以说出任何一个人物都不可能知道的秘密。这是最契合电影叙事语言的一种叙述方式,也是经典好莱坞电影的常规叙述方式。

全知视角即"上帝视角",故事讲述者是无处不在的故事局外人,就像神一样可以在时空中任意移动。全知视角的叙述者可以看到角色的过去、现在、将来的各个方面,而且可以直接和观众对话。一般来说,全知视角的叙述者可以不露面,对故事进行不加评论的讲述。叙述者在故事中没有角色,他们希望观众能够自己解读故事。全知视角的叙述者也可能是故事中设计的一个无所不知的人。当故事是过去时态时,比较容易被接受,因为"讲故事"的传统允许讲故事的

人炫耀更多的知识和能力,使他们在讲述的时候更加可信。

1994年,由詹姆斯·卡梅隆执导的影片《真实的谎言》中,阿诺德·施瓦辛格饰演的特工哈利的真实身份只有观众知道,剧中人物都不知道,连他的妻子也被蒙在鼓里。这种叙事方式会让观众自己去判断剧中人物的思想和行为,可以让观众更好地解读人物和理解情节的发展。(见图5-7)

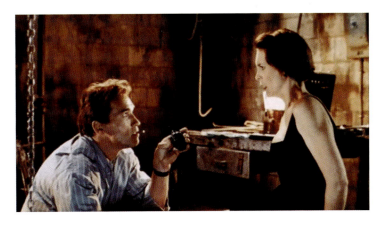

图5-7 零聚焦视角让观众自己去判断剧中人物的思想和行为

综上,电影中很少会出现只有一种聚焦方式的情况,往往是综合运用,除非导演为了达到某个特别的目的而只使用一种聚焦方式。

第二节 影视视角的选择

一、观影的视角

(一)观众观影的生理

虽然我们在叙事时设置了影片的视角,但是观众在观影时还存在一种视角,这种视角是由观众观影时的视觉、听觉等生理决定的。观众对运动的、色彩鲜艳亮丽或者反差大的、轮廓感突出的、主体与背景反差大的被摄体,以及镜头焦点处和小景别的画面特别敏感,其观影时的视觉注意力往往放在这些地方,形成了观众观影时的生理。我们在拍摄和制作影片时应当利用场面调度、移动拍摄、光影色彩变化以及构图、变格和剪辑等手法使观众的眼睛始终保持在他们所应该注意的位置,迅速建立起一种环境、一种情绪。

(二)观众观影的心理

除了利用观众的生理控制视角外,我们还可以利用观众在观影时的心理来控制视角。观众

观影时,总是带着生活的、科学的逻辑思考影片,对影片情节的发展以及人物的命运都很关心,这就形成了观影时的一个焦点。电影是依靠蒙太奇来控制观众的注意力的,我们同样可以利用镜头的组接以及影片本身情节的发展来引导观众的注意力,让其始终聚焦在某种视角上。

二、影视视角选择的意义和方式

(一)影视视角选择的意义

每部影片总有一个最适合的视角。如何选择最适合的视角?一部影片的视角并不是一成不变的,有时候一部影片的视角变换得十分频繁。影片一定要变换视角吗?变换后会有什么作用?这些都是影视视角转换的意义所在。首先,不是所有的影片都需要变换视角,有的影片从头到尾就一个视角,如全知视角。其次,变换视角的意义在于能够更好地叙事和造型,更好地突出主题,这个是核心意义。如有一种限制视角具有代入感强和可以充分制造悬念的特点。它可以让观众从人物的感受中进一步了解人物,产生较强的代入感。观众因为未知而好奇,所以可以制造悬念。还有一种限制视角采取纯客观的视角,可以隐藏人物的内心,如实记录人物的言行,把一切都交给观众去评断。画面感很强,但代入感差。因此,视角的转换完全是根据叙事和造型来设计的,是为了引导观众观影的生理和心理视角,让其始终聚焦在我们事先设计好的叙事框架中。

(二)影视视角选择的方式

影视视角的类别有很多,我们在上一节提到的三种聚焦方式其实是最主要的三种视角。在设计一部影片的视角时,首先应该确定主视角。因为确定主视角就是确定整个影片的整体基调,确定主视角之后,可以准确地锁定观众的视角,使之始终朝着影片主题和主要情节线索去思考,不至于造成逻辑上的混乱和主次不分。

1. 控制主角的视角

控制主角的视角不失为一个最佳的视角控制方式。如果控制不住,就很难实现转换。2010年,由蒂姆·波顿执导的影片《爱丽丝梦游仙境》中,爱丽丝的视角与成人的视角不同,但爱丽丝是她的世界中的焦点,也是她自己的代言人,每一次英雄的举动都体现出以她作为主视角的情感。(见图5-8)

2. 固定视角

采用固定视角,意味着影片的主题意义将会十分明显。当视角被限制且固定时,无论表现其感受还是心理活动,都是很自然的,而且很容易让观众产生代入感。如电视剧《鹿鼎记》中韦小宝初次遭遇青木堂,被绑架装在大桶里,视角只在他一人身上,一路听着外面的动静,描述着他的感受。这样一来,一方面避免了一路的无趣,一方面又制造了悬念。

3. 视角的转换

一部影片不一定只有一个视角。在某些影片里,视角有时会发生转换。而视角的转换,往往是逻辑发展的必然结果,或者说是表现内容的需要,让观众产生情绪。2009年由元泰渊执导的电影《比悲伤更悲伤的故事》中视角的转换非常出彩,最初是从男主角凯伊的视角来讲述,他

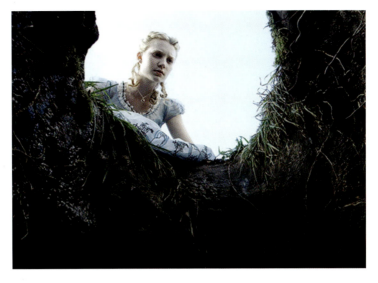

图 5-8　每一次英雄的举动都体现出以爱丽丝作为主视角的情感

知道自己身患绝症,只剩下200多天的生命后,不舍得留下似家人、朋友和恋人的女主角洛琳一人,于是决定隐瞒病情,为她寻找一个可以托付终身的男人,最后看着洛琳恋爱、结婚后安心离去。这个视角会让观众以为他是单方面默默守护女主角,让大家陷入那种为他爱而不得的惋惜和心痛中。但是,剧情又转换到女主角的视角,原来她知道凯伊时日不多,所以为了能让凯伊放心,她假装喜欢上牙医朱焕,和牙医朱焕恋爱、成婚,陪伴凯伊走完生命的最后一程。原来,这是两个人无私爱着彼此的故事。除此之外,影片还加入了牙医朱焕的视角,原来牙医朱焕早已知道了一切,还配合洛琳将这场戏演下去,因为他真的爱上了洛琳,也愿意守护他们的爱。(见图5-9)

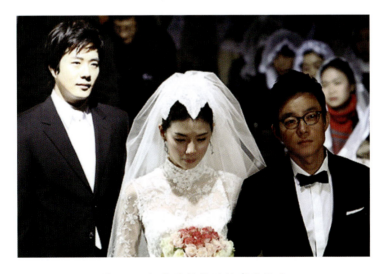

图 5-9　视角的转换让故事更饱满

第6章 影视节奏控制

第一节　影视节奏的概念
第二节　影视节奏的控制因素

第一节　影视节奏的概念

一、节奏的要素

节奏是自然、社会和人的活动中一种与韵律相伴的有规律的突变。具体来说，节奏是用反复、对应等形式把各种变化的因素加以组织，构成前后连贯的有序整体。各种艺术门类都有节奏，甚至可以说，在自然界和人类社会中，节奏无处不在。没有节奏的事物是不存在的。文学有文学的节奏，它体现在语音语调的抑扬顿挫和故事情节的有规律发展；建筑的节奏体现在外形结构框架的有规律变化；音乐的节奏体现在旋律与节拍的构成关系；舞蹈的节奏体现在肢体动作、舞步的有规律变化以及动作的协调感所带来的情绪感受。因此，节奏的变化是事物发展的本原，也是艺术美的灵魂。

从上述阐述中，我们可以总结出节奏的特点，那就是律动、情绪和韵味，这也是节奏的三要素。第一是律动。所有的节奏都是事物有规律的运动，当然某种静止状态也是有节奏的，如有规律的外形线条产生的节奏。第二是情绪。所有的节奏都能产生情绪，或者欢快，或者忧愁；或者紧张，或者舒缓；或者轻松，或者沉重。第三是韵味。所有的节奏最终都是可以体现出韵味的，韵味需要外部造型和内部情绪的共同作用，并且辅以接受层面的引导才能产生。这是节奏的最高形式，也是最难实现的。事物产生韵味的时候，也是这个事物最美的时候。

二、影视节奏的概念

影视节奏是镜头或者镜头段落在一定的时间里的有规律的变化，以及由此产生的情绪与韵味。它是创作者有效选择、组合各种造型元素和表现手段所获得的叙事、传情、表意的银幕效果及其对观众所产生的心理冲击力。影视节奏的形成是在剧情的发展推进和人物的情感变化中实现的，观众需要通过视觉与听觉的感知获得内心的触动，进而引发情感、情绪的起伏变化。从某种意义上说，节奏是在蒙太奇的造型过程中实现的。需要注意的是影视节奏不能和影片的叙述速度画等号。

三、外部节奏和内部节奏

根据影视节奏产生的原因，我们可以将影视节奏分为内部节奏和外部节奏。这两种节奏同时存在于影片节奏中，缺一不可，共同作用于影片的节奏造型。二者相辅相成，相反相成。

(一)外部节奏

外部节奏指画面内被摄主体的外部动作、摄像机的运动、光影色彩的变化以及剪辑的镜头

转换所产生的视觉节奏。这种节奏其实涉及场面调度和镜头外部蒙太奇的问题,人物的外部动作、镜头的变化等属于场面调度,剪辑手法属于镜头外部蒙太奇。外部节奏确立了作品的主要基调和形式。一般来说,广告片和宣传片由于受时间的限制,整体片长较短,其外部节奏较快,镜头转换频率较高,情绪较为轻快。

(二)内部节奏

内部节奏指影视作品构成中,由故事情节所形成的内在矛盾和冲突,以及剧中主要人物之间的情感交织引发的内心情绪起伏变化所形成的心理节奏。内部节奏主要是一种观影节奏,情节发展动力和剧情冲突都要靠观众去解读。内部节奏确立了作品的内涵。如某些悬疑剧的剧情设置,在观众观影的整个过程中,始终紧紧抓住观众的心,观众到底想要什么,想知道什么,始终是情节推动上的一个重点。只有抓住观众,才能控制住观众的情绪,从而形成一种贯穿影片的无形节奏。这种内部节奏主要体现在观众内心情感的变化:忽而紧张,忽而舒缓;忽而欢快,忽而忧伤。一静一动、一悲一喜、一快一慢、一张一弛,形成了强烈的心理落差,从而产生艺术的审美情趣。

第二节 影视节奏的控制因素

为了实现影片叙事、传情、表意的功能,表现出影片的律动、情绪和韵味之美,在剧本和镜头的具体设计中必须要对影视节奏进行控制。这里归纳了以下几种影视节奏的控制因素。

一、镜头的有效长度

镜头的有效长度指呈现给观众的单镜头的实际长度。这里涉及镜头的转换频率的问题,这是影响和形成影视节奏的重要因素之一。不管单镜头有多长,最终呈现在观众面前的是经过剪辑的镜头,其长度对影片的节奏起实际作用。镜头的有效长度会直接影响影视作品的外部视觉节奏,还能部分地控制剧情与情绪的内部节奏。

镜头的转换频率越低,单位时间内的镜头数量就越少,作品的视觉节奏就越慢。这常见于散文式电影或者追求长镜头纪实美学的影片当中。2006年,由贾樟柯执导的电影《三峡好人》中,开篇一组长镜头为我们展示了船上老乡们怡然自得的瞬间,随着镜头的缓缓横移,展现出一种生活的慢节奏:大家或打牌,或聊天,或抽烟,或沉思,总之传递出一种非常闲适和愉悦的情绪。(见图6-1)

镜头的转换频率越高,单位时间内的镜头数量就越多,作品的视觉节奏就越快。这类镜头语言形态处理方式常见于各种表现警匪、枪战的商业影片当中。

二、景别

景别是取景范围的大小。镜头景别的大小,即被摄主体与受众视距的远近,会直接影响画

图 6-1 镜头的转换频率越低,影片的视觉节奏越慢

面信息的传递速度。一般来说,小景别节奏感强,大景别节奏感弱。直观地说,就是"远慢近快"。被摄主体离受众视距远,则给我们的感觉速度慢;被摄主体离受众视距近,则给我们的感觉速度快。2013 年,由林诣彬执导的电影《速度与激情 6》中的赛车场面,多以近景和特写镜头来表现赛车追逐的速度感和节奏感,营造出一种紧张、急促的情绪。当然,景别还受到画面信息含量和镜头有效长度的影响,三者协调配合,才能形成一个可控制的影视节奏。(见图 6-2)

图 6-2 小景别带来的强烈节奏感

三、角度

角度是导演、摄影师、观众的共同视点,它能表达导演对这场戏的态度。导演对不同角度的选择,可以控制和引导观众"看什么,怎么看"。角度的多变是控制影视作品外部和内部节奏的有效手段,既能带来视觉上的生理刺激,也能形成整体情绪带来的心理刺激。如仰拍运动物体,其速度明显比平拍要快;仰拍还会形成一种压迫的感觉,营造一种压抑的情绪。

四、影调

画面造型的影调变化能够营造画面的氛围,从而影响观众解读剧情和感受人物情绪的速度。一般来说,高调画面的镜头有效时间较短,其外部节奏较快,但其内部心理节奏较轻快、舒缓,如电影《爱丽丝梦游仙境》中白皇后总是表现得轻松愉快(见图 6-3)。低调画面的镜头有效时间较长,其外部节奏较慢,但其内部心理节奏较压抑、沉闷。乔·赖特执导的电影《至暗时刻》

聚焦备受纳粹势力侵袭的二战时期,丘吉尔面临黎明前的黑暗需要做出影响世界历史进程的决定:是向纳粹妥协做俘虏,还是团结人民群起反抗?丘吉尔第一次出场是在自己的屋内,屋内几乎全黑,黑暗中只有一束火柴的光芒映出了丘吉尔饱含故事的脸,背景黑暗死寂,能让观众感受到此刻危机重重的战争氛围,以及丘吉尔与自身的绝望斗争(见图6-4)。

五、色彩

通过色彩的冷暖、明暗、浓淡的变化以及各种配色模式所产生的造型效果,能够在视觉上直接刺激观众,从而揭示人物的内心,表达情感,控制和影响影片的节奏。如《美丽人生》的前半部分演绎了活泼的犹太青年圭多与女主角多拉的相遇相知,浪漫得像一个王子和公主的童话故事。大部分采用暖色调,幽默、和谐、温暖。但影片的后半部分则打碎了这种幸福,法西斯政权统治下,圭多和儿子被强行送往犹太人集中营,多拉虽没有犹太血统,但是毅然同行,与丈夫、儿子分开关押在一个集中营里。因此,影片后半部分主要采用冷色调,阴郁、灰暗。(见图6-5)

图 6-3　高调画面营造轻松愉快的氛围

图 6-4　低调画面营造紧张压抑的氛围

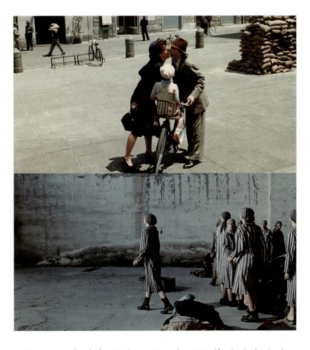

图 6-5　冷暖色调的运用形成了独特的艺术张力

又如电影《小妇人》,六年前贝丝逃过了猩红热,乔从楼梯上跑下来看到的是康复的贝丝,所以采用了暖色调,而六年后贝丝还是被疾病带走了,乔再次从楼梯上跑下来看到的是因失去女儿而痛哭的母亲,故采用冷色调。冷暖色调区分了两个时间段,控制和影响影片的节奏。(见图6-6)

六、变格

升格、降格、定格的变格镜头能够有效地控制影片节奏。利用降格镜头可以使时间加快,利用升格镜头可以表现慢动作,利用定格镜头可以使时间停滞。变格不仅能带来外部节奏的明显变化,还能使观众产生不同的情绪,从而影响影片的内部节奏。这里需要特别说明的是,升格所带来的慢动作和降格所带来的快动作对内部节奏的影响并不是一一对应的,即快动作未必给观众带来迅速、紧张的感觉,慢动作也未必给观众带来缓慢、舒缓的感觉。这种外部节奏和内部节奏往往是错置的,即外部节奏慢,内部节奏反而快;外部节奏快,内部节奏反而慢。

2017年,由纳塔吾·彭皮里亚执导的电影《天才枪手》中,作弊场面用了大量升格镜头拍摄,虽然是慢动作,但是紧张的情绪比快动作还强烈,似乎这个世界都在凝视着作弊者,营造出了强大的叙事张力。(见图6-7)

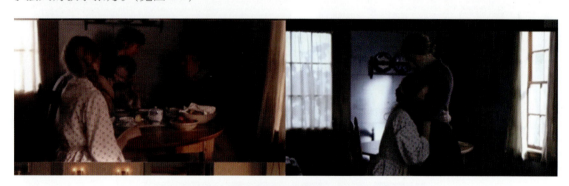

图 6-6　冷暖色调区分了两个时间段

图 6-7　变格制造外部节奏和内部节奏的错置

再如某人在人潮汹涌的城市街口等待另一个人,人来人往使用降格拍摄,呈现出快动作,画面是虚幻的人物运动的线条和轨迹,但这位等待的人内心是一种无奈与平静。

七、空间

镜头与镜头之间,场景与场景之间,如果叙事空间的跨度大,由此形成的视觉反差就大,节奏就快;反之,如果镜头或场景段落间的叙事空间跨度较小,或者没有空间的变换,作品的节奏就相对较慢。(见图6-8)

图6-8 《红色沙漠》从女人出画到再次入画,已跨越了一些空间

八、叙事

在叙事的过程中,影片情节的起、承、转、合和人物的情感纠葛都会影响影片的内部节奏。一般来说,一部影片的激励事件的引入,是控制节奏最重要的因素。激励事件,又称催化剂,是故事弧线的关键,是一切后续情节的首要导因。它将主角推向故事行动的时刻、事件或决定,制造冲突,设定目标。因此,激励事件往往是主要情节的第一个重大事件,也是打破平衡的第一个事件,必须置于讲述过程的前四分之一,甚至可以说,激励事件必须尽快引入。

大卫·里恩1957年执导的《桂河大桥》中日军占领了缅甸边境的一个战俘营,并且要求战俘营里的战俘出力修建缅甸与泰国交界处的桂河大桥。英军战俘代表尼克尔森认为这一要求违反《日内瓦公约》,于是拒绝执行,尽管历经折磨,但是决不屈从。后来尼克尔森的思想有了转变,认为战争总会结束,以后走过这座桥的人会记得建造这座桥的不是一群奴隶,而是一批英国军人,要有尊严地做一个战俘,于是成为帮助日本人建造桂河大桥的领导者。这个巨大转变就是该电影的激励事件。悲剧悄悄发生了,随着战争的继续,英军决定执行炸桥计划,让英军不解的是尼克尔森却站在日军那一边,他想方设法保护自己亲手建造起来的大桥。但到了最后一

刻,尼克尔森明白了战争的性质,桂河大桥在战争中仅是一座"敌方"好桥,并不是他们为人民谋福利的心血。为了赢得战争,尼克尔森用自己的生命摧毁了这座引以为傲的大桥。可见,激励事件使得情节发生了转变,使得故事有了灵魂和一系列冲突。(见图6-9)

图6-9　尼克尔森希望以后走过这座桥的人能记得它是不屈不挠的英国军人建成的

九、剪辑

剪辑可以直接控制影片的内部和外部节奏,但必须在作品整体风格基调、叙事任务、角色情绪表达的前提下进行。否则,强行剪辑,不但不能控制节奏,反而会产生视觉和叙事逻辑上的混乱。要根据影片的主题,具体考虑剧情和角色状态,拉伸或压缩时空,使影片的内、外部节奏得以有效控制。镜头的组接转换要自然流畅,内、外部节奏要互融和谐。

周星驰执导的电影《功夫》中,上一个镜头是火云邪神看到星仔时,发现他已全身骨折,经脉寸断,全身缠满绷带,绷带正发出崩裂声。下一个镜头是一只蝴蝶破茧而出,展翅高飞。这两个镜头看似无关,但连接成一个有机的整体,语义通畅,加快了影片节奏,象征星仔破茧成蝶,涅槃重生。(见图6-10)

图6-10　破茧成蝶,涅槃重生

除了上述各因素外,影视节奏的控制因素还有很多,比如音乐音响、人物台词、人物表演,以及叠画、闪白等技巧手段。在具体运用中,一定要把握内部节奏和外部节奏的关系,把各种造型技巧灵活地运用在内部节奏与外部节奏之中,形成诸如内部节奏紧、外部节奏松,外部节奏紧、内部节奏松,或者内部和外部节奏都松、内部和外部节奏都紧的相辅相成或相反相成的镜头张力和叙事张力。

参 考 文 献

[1] 李玲.视听语言教程:影视·元素·艺术感[M].北京:中国传媒大学出版社,2016.
[2] 史晓燕,刘璞.视听语言[M].武汉:华中科技大学出版社,2011.
[3] 安燕,等.影视视听语言[M].重庆:重庆大学出版社,2011.
[4] 向卫东.电视摄像技术[M].重庆:西南师范大学出版社,2008.
[5] 王伟国.电视剧摄影艺术论[M].北京:中国传媒大学出版社,2006.
[6] 李明海.电视摄像艺术[M].北京:中国文联出版社,2004.
[7] [美]迈克尔·拉毕格.影视导演技术与美学[M].北京:中国传媒大学出版社,2004.
[8] 高坚,高红艳.电视摄影创作技巧[M].北京:中国广播电视出版社,2003.
[9] 郑国恩.影视摄影艺术[M].3版.北京:中国传媒大学出版社,2018.
[10] 任金州,陈刚.电视摄影造型基础[M].北京:北京广播学院出版社,2002.
[11] 郭艳民.摄影构图[M].4版.北京:中国传媒大学出版社,2020.
[12] 高鑫.电视艺术学[M].北京:北京师范大学出版社,1998.
[13] 孟群.电视节目制作技术[M].北京:中国广播电视出版社,2008.
[14] 任金州,高波.电视摄像[M].北京:中国广播电视出版社,1997.
[15] 刘永泗.影视摄影[M].沈阳:辽宁美术出版社,1997.
[16] 邵清风,李骏,俞洁,等.视听语言[M].北京:中国传媒大学出版社,2007.
[17] 袁金戈,劳光辉.影视视听语言[M].北京:北京大学出版社,2010.